日子无言，却刻画了所有变迁

齐白石／口述

张次溪／笔录

齐白石成长自述

中国画报出版社·北京

图书在版编目（CIP）数据

日子无言，却刻画了所有变迁 / 齐白石口述；张次溪笔录. -- 北京：中国画报出版社，2023.11

ISBN 978-7-5146-2195-2

Ⅰ.①日… Ⅱ.①齐… ②张… Ⅲ.①美术—作品综合集—中国—现代 Ⅳ.①J121

中国国家版本馆CIP数据核字(2023)第132217号

日子无言，却刻画了所有变迁

齐白石· 口述　　张次溪· 笔录

出 版 人：方允仲
策　　划：许晓善　李聚慧
责任编辑：李聚慧　许晓善
内文排版：郭廷欢
责任印制：焦　洋

出版发行：中国画报出版社
地　　址：中国北京市海淀区车公庄西路33号　邮编：100048
发 行 部：010-88417418　010-68414683（传真）
总编室兼传真：010-88417359　版权部：010-88417359

开　　本：32开（880mm×1230mm）
印　　张：8.25
字　　数：150千字
版　　次：2023年11月第1版　　2023年11月第1次印刷
印　　刷：北京汇瑞嘉合文化发展有限公司
书　　号：ISBN 978-7-5146-2195-2
定　　价：58.00元

目录

前言 [1]

　　白石老人是我的世伯，又是我的老师，我和老人交往了将近四十年，一直保持着我们两代世交的深厚感情。他叫我笔录他的口述自传材料，原是预备寄给苏州金松岑丈替他撰著传记用的参考资料。记得一九三三年的春天，老人到我家来，见到金丈寄给我的信，信内附有一篇替我朋友做的传记体文章。老人把这篇文章读了一遍，佩服得了不得，说是这样的好文章，真可算得千古传作。我把老人说的话，写信告知金丈，并介绍他们二位缔结了文字交。后来，老人还很高兴地画了一幅《红鹤山庄图》，托我转寄金丈，作为两人订交的纪念，同时他还希望金丈也能给他作一篇传记。从那时起，老人就开始自述他一生的经历，叫我笔录下来，随时寄给金丈。

　　我笔录他的自述材料，大概写到一半时候，卢沟桥事变突起，在戎马仓皇之间，我为了生活，到南方去耽了几年，就

1　本书内容出自《齐白石老人自传》。

把这事给搁下了。已写成的稿子，还留在我处，而抄寄给金丈的，只不过是这一半成稿中的一小部分而已。我旅居南方的几年中，也曾回来过几次，都因匆匆往返，没有时间和老人畅谈，把笔录的事搁置下来。等到一九四五年我回到北京，老人又跟我谈起这事，希望能继续笔录下去，早早地写完全。岂知这时金丈已经逝世，给他撰著传记的诺言，无法实现，老人觉得很失望，我也替他扫兴。有一天，老人对我说："金公虽已不在，这篇稿子，半途而废有点可惜，我来说，你接着写下去吧！"说得非常恳切，我只得一口担承下来。但我因为职务羁身，不能常常前去。而每次去时，老人总是滔滔不绝，说得很高兴，我就随时笔录。到一九四八年为止，把前后断断续续所记的，凑合在一起，积稿倒也不少。

那时，老人已届八十六岁高龄，身体渐渐有点衰弱迹象，坐得时间长了，似乎感觉异常劳累，说话也不能太多，多说就显得气促力竭。而我的高血压症，一度又十分严重，遵医

之嘱，在家休养，老人那边，足迹遂疏，此稿只得暂时告一段落。

我本想等我病愈之后，趁哪一天老人精神好时，再去听听他的口述，给他多记录点。想不到隔不多久，老人逝世了。回想往日促膝谈心的情景，已是不可再得，叫我怎能不感慨万分呢！老人生前，为了这篇稿子，总是念念不忘，对我提起了不知多少次。而经过许多波折，一再停顿，我心里头着实有些怅惘。因此，我把历年笔录老人口述的草稿，加以整理，编次成篇，算是我对于老人最后尽的一点心意，而我自己，也算了却一桩心愿。可是没有在老人生前，让他能亲眼看到完篇，真是遗憾万分！

我所记的，都是老人亲口所说，为了尽量保留老人的口气，一字一句，我都不敢加以藻饰，只求老人的意思，能够明明白白地传达出来。虽说老年人说话，有时不免重复，这一点，我在初步整理时，已注意到了。尤其老人说话时，关涉到我个人和我先父的事情，我更是力求精简。凡是不必要的，我

都删削。这样整理，恐怕缺点还是难免的，希望亲爱的读者同志们多加指教！

另外有两件事，需在此顺便说明一下：（一）老人原配陈夫人，是一八六二年（同治元年壬戌）生的，比老人大一岁，这自述的材料里说的是对的。而在一九四〇年（庚辰）老人所撰祭陈夫人文中所说的："前清同治十三年正月二十一日，乃吾妻于归期也，是时吾妻年方十二。"那是老人记错了，按照旧习惯，那年陈夫人应为十三岁。（二）老人跟他外祖父周雨若公读书，是在一八七〇年（同治九年庚午），是年，老人年八岁，他亲口对我说过不止一遍；而《白石诗草》卷六"过星塘老屋题壁"诗注"余九余，从村塾于枫林亭"，这是老人作诗注时的笔误。因恐读者根据老人所作的祭文和诗注，对于自传里所记的陈夫人生年和老人上学时的年龄发生怀疑，所以附记于此。

一九六二年夏，东莞张次溪记于北京。

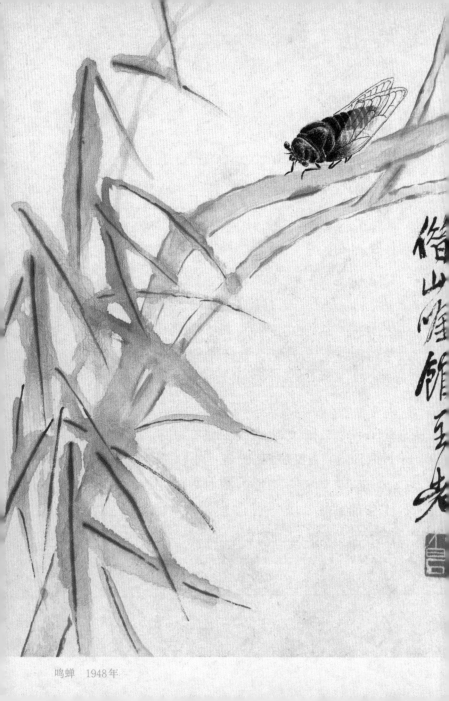

鸣蝉　1948年

出生时的家庭状况

因为母亲的娘家穷，没有什么值钱的东西，自己觉得有些寒酸。我祖母也是个穷出身而能撑起硬骨头的人，对她说："好女不着嫁时衣，家道兴旺，全靠自己，不是靠娘家陪嫁东西来过日子的。"

　　穷人家孩子，能够长大成人，在社会上出头的，真是难如登天。我是穷窝子里生长大的，到老总算有了一点微名。回想这一生经历，千言万语，百感交集，从哪里说起呢？先说说我出生时的家庭状况吧！

　　我们家，穷得很哪！我出生在清朝同治二年（癸亥·一八六三）十一月二十二日，我生肖是属猪的。那时，我祖父、祖母、父亲、母亲都在堂，我是我祖父母的长孙，我父母的长子，我出生后，我们家就五口人了。家里有几间破屋，住倒不用发愁，只是不宽敞罢了。此外只有水田一亩，在大门外晒谷场旁边，叫作"麻子丘"。这一亩田，比别家的一亩要大得多，好年成可以打上五石六石的稻谷，收益真不算少，不过五口人吃这么一点粮食，怎么能够管饱呢？我的祖父同我父亲，只好去找零工活做。我们家乡的零工，是管饭的，做零工活的人吃了主人的饭，一天下来挣二十来个制钱的工资。别看

 日子无言，却刻画了所有变迁

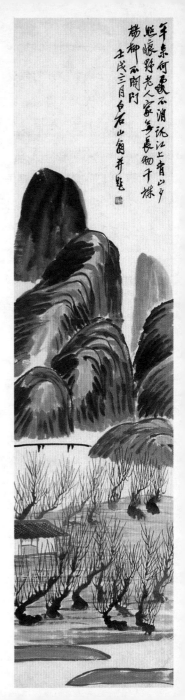

年来何事不消沉 沉江上宵心少
熟识野老人家 等长物千株
杨柳不开门
壬戌三月白石山翁并题

山水

这二十来个制钱为数少，还不是容易挣到手的哩！第一，零工活不是天天有得做。第二，能做零工活的人又挺多。第三，有的人抢着做，情愿减少工资去竞争。第四，凡是出钱雇人做零工活的，都是刻薄鬼，不是好相处的。为了这几种原因，做零工活也就是"一天打鱼，三天晒网"，混不饱一家的肚子。没有法子，只好上山去打点柴，卖几个钱，贴补家用。就这样，一家子对付着活下去了。

我是湖南省湘潭县人。听我祖父说，早先我们祖宗，是从江苏省砀山县[1]搬到湘潭来的，这大概是明朝永乐年间的事。刚搬到湘潭，住在什么地方，可不知道了。只知在清朝乾隆年间，我的高祖添镒公，从晓霞峰的百步营搬到杏子坞的星斗塘，我就是在星斗塘出生的。杏子坞，乡里人叫它杏子树，又名殿子树。星斗塘是早年有块陨星，掉在塘内，所以得了此名，在杏子坞的东头，紫云山的山脚下。紫云山在湘潭县城的南面，离城有一百来里地，风景好得很。离我们家不到十里，有个地方叫烟墩岭，我们的家祠在那里，逢年过节，我们姓齐的人，都去上供祭拜，我在家乡时候，是常常去的。

我高祖以上的事情，祖父在世时，对我说过一些，那时我年纪还小，又因为时间隔得太久，我现在已记不得了，只知我高祖一辈的坟地，是在星斗塘。现在我要说的，就从我曾祖

1　砀山今属安徽。

　日子无言，却刻画了所有变迁

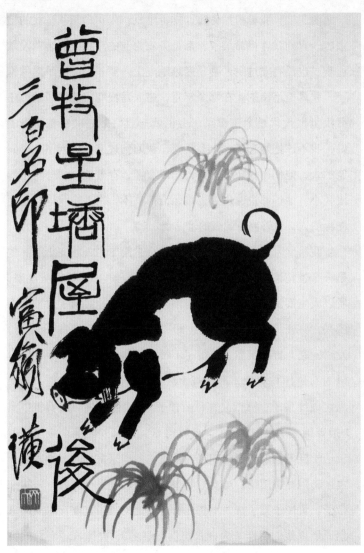

曾牧星塘屋后

一辈说起吧！我曾祖潢命公，排行第三，人称命三爷。我的祖宗，一直到我曾祖命三爷，都是务农为业的庄稼汉。上辈没做过官，也没有发过财，勤勤恳恳地混上一辈子，把肚子对付饱了，就算挺不错的。在那个年月，穷人是没有出头日子的，庄稼汉世世代代是个庄稼汉，穷也就一直穷下去啦！曾祖母的姓，我不该把她忘了。十多年前，我回到过家乡，问了几个同族的人，他们比我年长的人，已没有了，存着的，辈分年纪都比我小，他们都说，出生得晚，谁都答不上来。像我这样老而糊涂的人，真够岂有此理的了。

我祖父万秉公，号宋交，大排行是第十，人称齐十爷。他是一个性情刚直的人，心里有了点不平之气，就要发泄出来，所以人家都说他是直性子，走阳面的好汉。他经历了太平天国的兴亡盛衰，晚年看着湘勇（即"湘军"）抢了南京的天王府，发财回家，置地买屋，美得了不得。这些杀人的刽子手们，自以为有过汗马功劳，都有戴上红蓝顶子的资格（清制：一二品官戴红顶子，三四品官戴蓝顶子）。他们都说"跟着曾中堂（指曾国藩）打过长毛"，自鸣得意。在家乡好像京城里的黄带子一样（清朝皇帝的本家，近支的名曰宗室觉罗，腰间系一黄带，俗称黄带子；远支的名曰觉罗，腰间系一红带，俗称红带子。黄带子犯了法，不判死罪，最重的罪名，发交宗人府圈禁，所以他们胡作非为，人均畏而避之），要比普通老百姓高出一头，什么事都得他们占便宜，老百姓要吃一些亏。那时候

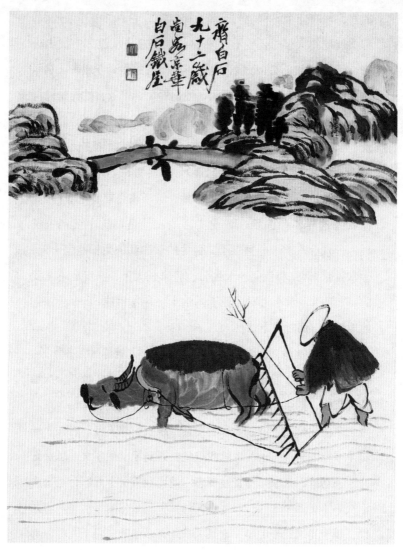

齐白石
九十二岁
宝姑京华
白石铁屋

耕牛图　1952年

的官，没有一个不和他们一鼻孔出气的，老百姓得罪了他们，苦头就吃得大了。不论官了私休，他们总是从没理中找出理来，任凭你生着多少张嘴，也搞不过他们的强词夺理来。甚至在风平浪静、各不相扰的时候，他们看见谁家老百姓光景过得去，也想没事找事，弄些油水。我祖父是个穷光蛋，他们打主意，倒还打不到他的头上去，但他看不惯他们欺压良民，无恶不作，心里总是不服气，忿忿地对人说："长毛并不坏，人都说不好，短毛真厉害，人倒恭维他，天下事还有真是非吗？"他就是这样不怕强暴、肯说实话的。他是嘉庆十三年（戊辰·一八〇八）十一月二十二日生的，和我的生日是同一天，他常说："孙儿和我同一天生日，将来长大了，一定忘不了我的。"他活了六十七岁，殁于同治十三年（甲戌·一八七四）的端阳节，那时我十二岁。

我祖母姓马，因为祖父人称齐十爷，人就称她为齐十娘。她是温顺和平、能耐劳苦的人，我小时候，她常常戴着十八圈的大草帽，掮了我，到田里去干活。她十岁就没了母亲，跟着她父亲传虎公长大的，娘家的光景，跟我们差不多。道光十一年（辛卯·一八三一）嫁给我祖父，遇到祖父生了气，总是好好地去劝解，人家都称赞她贤惠。她比我祖父小五岁，是嘉庆十八年（癸酉·一八一三）十二月二十三日生的，活了八十九岁，殁于光绪二十七年（辛丑·一九一〇）十二月十九日，那时我三十九岁。祖父祖母只生了我父亲一人，有了我这个长

日子无言，却刻画了所有变迁

百寿

孙，疼爱得同宝贝似的，我想起了小时候他们对我的情景，总想到他们坟上去痛哭一场！

我父亲贳政公，号以德，性情可不同我祖父啦！他是一个很怕事，肯吃亏的老实人，人家看他像是"窝囊废"（北京俗语，意谓无用的人），给他取了个外号，叫作"德螺头"。他逢到一肚子委屈、有冤没处伸的时候，常把眼泪往肚子里咽，不到人前去哼一声的，真是懦弱到了极点了。我母亲的脾气却正相反，她是一个既能干又刚强的人，只要自己有理，总要把理讲讲明白的。她待人却非常讲究礼貌，又能勤俭持家，所以不但人缘不错，外头的名声也挺好。我父亲要没有一位像我母亲这样的人帮助他，不知被人欺侮到什么程度了。我父亲是道光十九年（己亥·一八三九）十二月二十八日生的，殁于民国十五年（丙寅·一九二六）七月初五日，活了八十八岁。我母亲比他小了六岁，是道光二十五年（乙巳·一八四五）九月初八日生的，殁于民国十五年三月二十日（丙寅·一九二六），活了八十二岁。我一年之内，连遭父母两丧，又因家乡兵乱，道路不通，我住在北京，没有法子回去，说起了好像刀刺在心一样！

提起我的母亲，话可长啦！我母亲姓周，娘家住在周家湾，离我们星斗塘不太远。外祖父叫周雨若，是个教蒙馆的村夫子，家境也是很寒苦的。咸丰十一年（辛酉·一八六一）我母亲十七岁那年，跟我父亲结了婚。嫁过来的头一天，我们湘

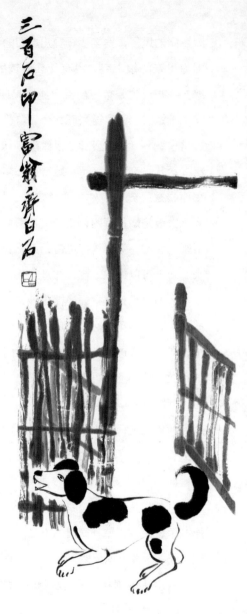

花狗迎归

出生时的家庭状况

潭乡间的风俗，婆婆要看看儿媳妇的妆奁，名目叫作"检箱"。因为母亲的娘家穷，没有什么值钱的东西，自己觉得有些寒酸。我祖母也是个穷出身而能撑起硬骨头的人，对她说："好女不着嫁时衣，家道兴旺，全靠自己，不是靠娘家陪嫁东西来过日子的。"我母亲听了很激动，嫁后三天，就下厨房做饭，粗细活儿，都干起来了。她待公公婆婆，是很讲规矩的，有了东西，总是先敬翁姑，次及丈夫，最后才轮到自己。我们家乡，做饭是烧稻草的，我母亲看稻草上面，常有没打干净、剩下来的谷粒，觉得烧掉可惜，用捣衣的椎，一椎一椎地椎了下来。一天可以得谷一合，一月三升，一年就三斗六升了，积了差不多的数目，就拿去换棉花。又在我们家里的空地上，种了些麻。有了棉花和麻，我母亲就春天纺棉，夏天织麻。我们家里，自从母亲进门，老老小小穿用的衣服，都是用我母亲自织的布做成的，不必再到外边去买布。我母亲织成了布，染好颜色，缝制成衣服，总也是翁姑在先，丈夫在次，自己在后。嫁后不两年工夫，衣服和布，足足地满了一箱。我祖父祖母是过惯穷日子的，看见这么多的东西，喜出望外，高兴得了不得，说："儿媳妇的一双手，真是了不起。"她还养了不少的鸡鸭，也养过几口猪，鸡鸭下蛋，猪养大了，卖出去，一年也能挣些个零用钱，贴补家用的不足。我母亲就是这样克勤克俭地过日子，因此家境虽然穷得很，日子倒过得挺和美。

我出生的那年，我祖父五十六岁，祖母五十一岁，父亲

日子无言，却刻画了所有变迁

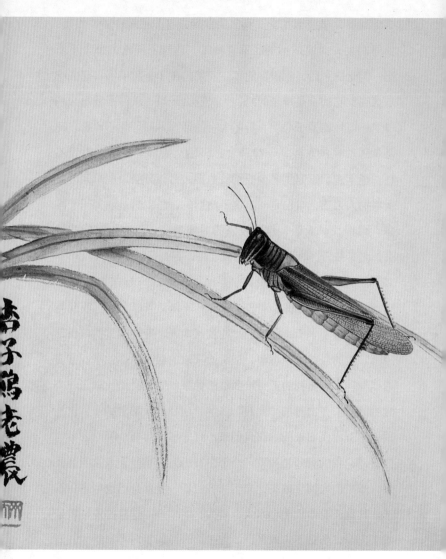

鸣虫

二十五岁，母亲十九岁。我出生以后，身体很弱，时常闹病，乡间的大夫，说是不能动荤腥油腻，这样不能吃，那样不能吃，能吃的东西，就很少的了。吃奶的孩子，怎能够自己去吃东西呢？吃的全是母亲的奶，大夫这么一说，就得由我母亲忌口了。可怜她爱子心切，听了大夫的话，不问可靠不可靠，凡是荤腥油腻的东西，一律忌食，恐怕从奶汁里过渡，对我不利。逢年过节，家里多少要买些鱼肉，打打牙祭，我母亲总是看着别人去吃，自己是一点也不沾唇的，忌口真是忌得干干净净。可恨我长大了，作客在外的时候居多，没有能够常依膝下，时奉甘旨，真可以说：罔极之恩，百身莫赎。

依我们齐家宗派的排法，我这一辈，排起来应该是个"纯"字，所以我派名纯芝，祖父祖母和父亲母亲，都叫我阿芝，后来做了木工，主顾们都叫我芝木匠，有的客气些叫我芝师傅。我的号，本叫渭清，祖父给我取的号，叫作兰亭。齐璜的"璜"字，是我的老师给我取的名字。老师又给我取了一个濒生的号。齐白石的"白石"二字，是我后来常用的号，这是根据白石山人而来的。离我们家不到一里地，有个驿站，名叫白石铺，我的老师给我取了一个白石山人的别号，人家叫起我来，却把山人两字略去，光叫我齐白石，我就自己也叫齐白石了。其他还有木居士、木人、老人、老木一，这都是说明我是木工出身，所谓不忘本而已。杏子坞老民、星塘老屋后人、湘上老农，是纪念我老家所在的地方。齐大，是戏用"齐大非

耦"的成语，而我在本支，恰又排行居首。寄园、寄萍、老萍、萍翁、寄萍堂主人、寄幻仙奴，是因为我频年旅寄，同萍飘似的，所以取此自慨。当初取此"萍"字做别号，是从濒生的"濒"字想起的。借山吟馆主者、借山翁，是表示我随遇而安的意思。三百石印富翁，是我收藏了许多石章的自嘲。这一大堆别号，都是我作画或刻印时所用的笔名。我在中年以后，人家只知我名叫齐璜，号叫白石，连外国人都这样称呼，别的名号，倒并不十分被人注意，尤其齐纯芝这个名字，除了家乡上岁数的老一辈亲友，也许提起了还记得是我，别的人却很少知道的了。

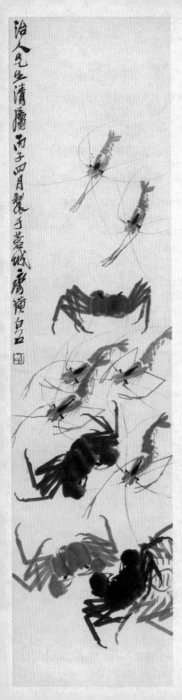

虾蟹

从识字到上学

　　尤其是牛、马、猪、羊、鸡、鸭、鱼、虾、螃蟹、青蛙、麻雀、喜鹊、蝴蝶、蜻蜓这一类眼前常见的东西，我最爱画，画得也就最多。

　　同治三年（甲子·一八六四），我两岁。四年（乙丑·一八六五）我三岁。这两年，正是我多病的时候，我祖母和我母亲，时常急得昏头晕脑，满处去请大夫。吃药没有钱，好在乡里人都有点认识，就到药铺子里去说好话，求人情，赊了来吃。我们家乡，迷信的风气是浓厚的，到处有神庙，烧香磕头，好像是理所当然。我的祖母和我母亲，为了我，几乎三天两朝，到庙里去叩祷，希望我的病早早能治好。可怜她婆媳二人，常常把头磕得咚咚地响，额角红肿突起，像个大柿子似的，回到家来，算是尽了一桩心愿。她俩心里着了急，也就顾不得额角疼痛了。我们乡里，还有一种巫师，嘴里胡言乱语，心里诈欺吓骗，表面上是看香头治病，骨子里是用神鬼来吓唬人。我祖母和我母亲，在急得没有主意的时候，也常常把他们请到家来，给我治病。经过请大夫吃药，烧香求神，请巫师变把戏，冤枉钱花了真不算少，我的病，还是好好坏坏地拖了不

　日子无言，却刻画了所有变迁

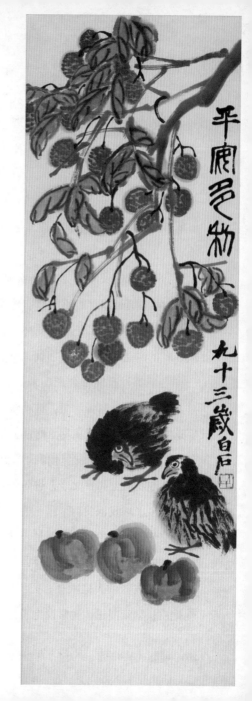

平安多利

少日子。后来我慢慢地长大了，能走路说话了，不知怎的，病却渐渐地好了起来，这就乐煞了我祖母和我母亲了。母亲听了大夫的话，怕我的病重发，不吃荤腥油腻，就忌口忌得干干净净。祖母下地干活，又怕我呆在家里，闷得难受，把我捎在她背上，形影不离地来回打转。她俩常说："自己身体委屈点，劳累点，都不要紧，只要心里的疙瘩解消了，不担忧，那才是好的哩！"为了我这场病，简直把她俩闹得怕极了。

同治五年（丙寅·一八六六），我四岁了。到了冬天，我的病，居然完全好了。这两年我闹的病，有的说是犯了什么煞，有的说是得罪了什么神，有的说是胎里热着了外感，有的说是吃东西不合适，把肚子吃坏了，有的说是吹着了山上的怪风，有的说是出门碰到了邪气，奇奇怪怪地说了好多名目，哪一样名目都没有说出个道理来。所以我那时究竟闹的是什么病，我至今都没有弄清楚，这就难怪我祖母和我母亲，当时听了这些怪话，要胸无主宰、心乱如麻了。然而我到了四岁，病确是好了，这不但我祖母和我母亲，好像心上搬掉了一块石头，就连我祖父和我父亲，也各长长地舒出了一口气，都觉着轻松得多了。我祖父有了闲工夫，常常抱了我，逗着我玩。他老人家冬天唯一的好衣服，是一件皮板挺硬、毛又掉了一半的黑山羊皮袄，他一辈子的积蓄，也许就是这件皮袄了。他怕我冷，就把皮袄的大襟敞开，把我裹在他胸前。有时我睡着了，他把皮袄紧紧围住，他常说抱了孙子在怀里暖睡，是他生平第

日子无言，却刻画了所有变迁

一乐事。他那年已五十九岁了，隆冬三九的天气，确也有些怕冷，常常捡拾些松枝，在炉子里烧火取暖。他抱着我，蹲在炉边烤火，拿着通炉子的铁钳子，在松柴灰堆上，比划着写了个"芝"字，教我认识，说："这是你阿芝的'芝'字，你记准了笔画，别把它忘了！"实在说起来，我祖父认得的字，至多也不过三百来个，也许里头还有几个是半认得半不认得的。但是这个"芝"字，确是他很有把握认得的，而且写出来也不会写错。这个"芝"字，是我开始识字的头一个。从此以后，我祖父每隔两三天，教我识一个字，识了一个，天天教我温习。他常对我说："识字要记住，还要懂得这个字的意义，用起来会用得恰当，这才算识得这个字了。假使贪多务博，识了转身就忘，意义也不明白，这是骗骗自己，跟没有识一样，怎能算是识字呢！"我小时候，资质还不算太笨，祖父教的字，认一个，识一个，识了以后，也不曾忘记。祖父见我肯用心，称赞我有出息，我祖母和我母亲听到了，也是挺喜欢的。

同治六年（丁卯·一八六七），我五岁。七年（戊辰·一八六八），我六岁。八年（己巳·一八六九），我七岁。这三年，仍由我祖父教我识字。有时我自己拿着根松树枝，在地上比划着写起字来，居然也像个样子。有时又画个人脸儿，圆圆的眼珠，胖胖的脸盘，很像隔壁的胖小子，加上了胡子，又像那个开小铺的掌柜了。我五岁那年，我的二弟出生了，取名纯松，号叫效林。我六岁那年，黄茅堆子到了一个新上任的

一日画鼠子啮书图为同乡人肯
余袖去余自愧善之遂取笔追摹二幅此第二
也时居故都西城太平桥外白石山翁齐璜并记

三鼠图　1947年

巡检（略似区长），不知为什么事，来到了白石铺。黄茅堆子原名黄茅岭，也是个驿站，比白石铺的驿站大得多，离我们家不算太远，白石铺更离得近了。巡检原是知县属下的小官儿，论他的品级，刚刚够得上戴个顶子。这类官，流品最杂，不论张三李四，阿猫阿狗，花上几百两银子，买到了手，居然走马上任，做起"老爷"来了。芝麻绿豆般的起码官儿，又是花钱捐来的，算得了什么东西呢？可是"天高皇帝远"，在外省也能端起了官架子，为所欲为地作威作虐。别看大官儿势力大，作恶多，外表倒还有个谱儿，坏就坏在他的骨子里。惟独这些鸡零狗碎的玩意儿，顶不是好惹的，他虽没有权力杀人，却有权力打人的屁股，因此，他在乡里，很能吓唬人一下。那年黄茅驿的巡检，也许新上任的缘故，排齐了全副执事，坐了轿子，耀武扬威地在白石铺一带打圈转。乡里人向来很少见过官面的，听说官来了，拖男带女地去看热闹。隔壁的三大娘，来叫我一块走，母亲问我："去不去？"我回说："不去！"母亲对三大娘说："你瞧，这孩子挺别扭，不肯去，你就自己走吧！"我以为母亲说我别扭，一定是很不高兴了。谁知隔壁三大娘走后，却笑着对我说："好孩子，有志气！黄茅堆子哪曾来过好样的官，去看他作甚！我们凭着一双手吃饭，官不官有什么了不起！"我一辈子不喜欢跟官场接近，母亲的话，我是永远记得的。

　　我从四岁的冬天起，跟我祖父识字。到了七岁那年，祖

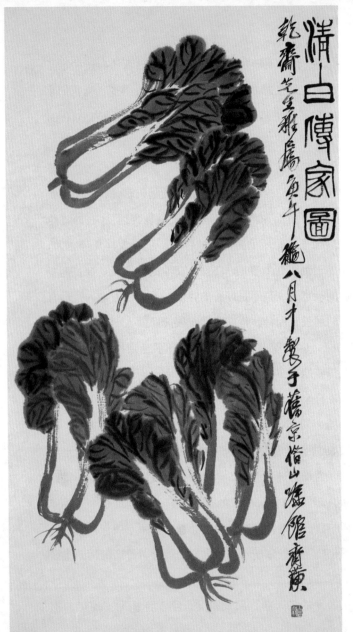

清白传家图

父认为他自己识得的字，已经全部教完了，再有别的字，他老人家自己也不认得，没法再往下教。的确，我祖父肚子里的学问，已抖得光光净净的了，只好翻来覆去地教我温习已识的字。这三百来个字，我实在都识得滚瓜烂熟的了，连每个字的意义，都能讲解得清清楚楚。那年腊月初旬，祖父说："提前放了年学吧！"一面夸奖我识的字，已和他一般多，一面却唉声叹气，好像有什么心事似的。我母亲是个聪明伶俐的人，知道公公的叹气，是为了没有力量供给孙子上学读书的缘故，就对我祖父说："儿媳今年椎草椎下来的稻谷，积了四斗，存在隔岭的一个银匠家里，原先打算再积多一些，跟他换副银钗戴的。现在可以把四斗稻谷的钱取回来，买些纸笔书本，预备阿芝上学。阿爷明年要在枫林亭坐个蒙馆，阿芝跟外公读书，束脩是一定免的。我想，阿芝朝去夜回，这点钱虽不多，也许够他读一年的书。让他多识几个眼门前的字，会记记账，写写字条儿，有了这么一点挂数书的书底子，将来扶犁掌耙，也就算个好的掌作了。"我祖父听了很乐意，就决定我明年去上学了。

同治九年（庚午·一八七〇），我八岁。外祖父周雨若公，果然在飘林亭附近的王爷殿，设了一所蒙馆。枫林亭在白石铺的北边山上，离我们家有三里来地。过了正月十五灯节，母亲给我缝了一件蓝布新大褂，包在黑布旧棉袄外面，衣冠楚楚的，由我祖父领着，到了外祖父的蒙馆。照例先在孔夫子的神

岑楼课子圖

熙甯十三卒英年早世其妻羅夫人師古賢母意
居貧守節教子有成書此重其行并為阿强阿芷
兩甥勸儉德業之助
九十老人齊璜畫又記

芩楼课子图

牌那里，磕了几个头，再向外祖父面前拜了三拜，说是先拜至圣先师，再拜受业老师，经过这样的隆重大礼，将来才能当上相公。我从那天起，就正式地读起书来，外祖父给我发蒙，当然不收我束脩。每天清早，祖父送我去上学，傍晚又接我回家。别看这三里来地的路程，不算太远，走的却尽是些黄泥路，平常日子并不觉得什么，逢到雨季，可难走得很哪！黄泥是挺滑的，满地是泥泞，一不小心，就得跌倒下去。祖父总是右手撑着雨伞，左手提着饭箩，一步一拐，他仔细地看准了脚步，扶着我走。有时泥塘深了，就把我掮了起来，手里还拿着东西，低了头直往前走，往往一走就走了不少的路，累得他气都喘不过来。他老人家已是六十开外的人，真是难为他的。

我上学之后，外祖父教我先读了一本《四言杂字》，随后又读了《三字经》《百家姓》。我在家里，本已识得三百来个字了，读起这些书来，一点不觉得费力，就读得烂熟了。在许多同学中间，我算是读得最好的一个。外祖父挺喜欢我，常对我祖父说："这孩子，真不错！"祖父也翘起了花白胡子，张开着嘴，笑嘻嘻地乐了。外祖父又教我读《千家诗》，我一上口，就觉得读起来很顺溜，音调也挺好听，越读越起劲。我们家乡，把只读不写、也不讲解的书，叫作"白口子"书。我在家里识字的时候，知道一些字的意义，进了蒙馆，虽说读的都是"白口子"书，我用一知半解的见识，琢磨了书里头的意思，大致可以懂得一半。尤其是《千家诗》，因为读着顺口，就津

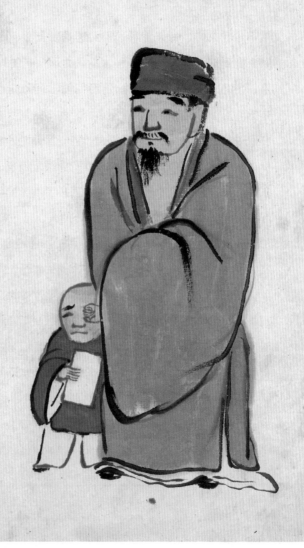

送孙上学图　1930年

津有味地咀嚼起来，有几首我认为最好的诗，更是常在嘴里哼着，简直成了个小诗迷了。后来我到了二十多岁时候，读《唐诗三百首》，一读就熟，自己学作几句诗，也一学就会，都是小时候读《千家诗》打好的根基。

那时，读书是拿着书本，拼命地死读，读熟了要背书，背的时候，要顺流而出，嘴里不许打咕嘟。读书之外，写字也算一门功课。外祖父教我写的，是那时通行的描红纸，纸上用木板印好了红色的字，写时依着它的笔姿，一竖一画地描着去写，这是我拿毛笔蘸墨写字的第一次，比用松树枝在地面上划着，有意思得多了。为了我写字，祖父把他珍藏的一块断墨，一方裂了缝的砚台，郑重地给了我。这是他唯一的"文房四宝"中的两件宝贝，原是预备他自己记账所用，平日轻易不往外露的。他"文房四宝"的另一宝——毛笔，因为笔头上的毛，快掉光了，所以给我买了一支新笔。描红纸家里没有旧存的，也是买了新的。我的书包里，笔墨纸砚，样样齐全，这门子的高兴，可不用提哪！有了这整套的工具，手边真觉方便。写字原是应做的功课，无须回避，天天在描红纸上，描呀，描呀，描个没完，有时描得也有些腻烦了，私下我就画起画来。

恰巧，住在我隔壁的同学，他婶娘生了个孩子。我们家乡的风俗，新产妇家的房门上，照例挂一幅雷公神像，据说是镇压妖魔鬼怪用的。这种神像，画得笔意很粗糙，是乡里的画匠，用朱笔在黄表纸上画的。我在五岁时，母亲生我二弟，我

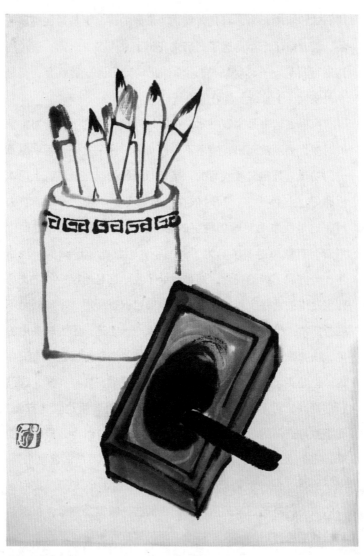

笔墨

 日子无言，却刻画了所有变迁

家房门上也挂过这种画，是早已见过的，觉得很好玩。这一次在邻居家又见到了，越看越有趣，很想模仿着画它几张。我跟同学商量好，放了晚学，取出我的笔墨砚台，对着他们家的房门，在写字本的描红纸上，画了起来。可是画了半天，画得总不太好。雷公的嘴脸，怪模怪样，谁都不知雷公究竟在哪儿，他长得究竟是怎样的相貌，我只依着神像上面的尖嘴薄腮，画来画去，画成了一只鹦鹉似的怪鸟脸了。自己看着，也不满意，改又改不合适。雷公像挂得挺高，取不下来，我想了一个方法，搬了一只高脚木凳，蹬了上去。只因描红纸质地太厚，在同学那边找到了一张包过东西的薄竹纸，覆在画像上面，用笔勾影了出来。画好了一看，这回画得真不错，和原像简直是一般无二，同学叫我另画一张给他，我也照画了。从此我对于画画，感觉着莫大的兴趣。

同学到蒙馆里一宣传，别的同学也都来请我画了。我就常常撕了写字本，裁开了，半张纸半张纸地画，最先画的是星斗塘常见的一位钓鱼老头，画了多少遍，把他面貌身形，都画得很像。接着又画了花卉、草木、飞禽、走兽、虫鱼，等等，凡是眼睛里看见过的东西，都把它们画了出来。尤其是牛、马、猪、羊、鸡、鸭、鱼、虾、螃蟹、青蛙、麻雀、喜鹊、蝴蝶、蜻蜓这一类眼前常见的东西，我最爱画，画得也就最多。雷公像那一类从来没人见过真的，我觉得有点靠不住。那年，我母亲生了我三弟，取名纯藻，号叫晓林，我家房门上，又挂

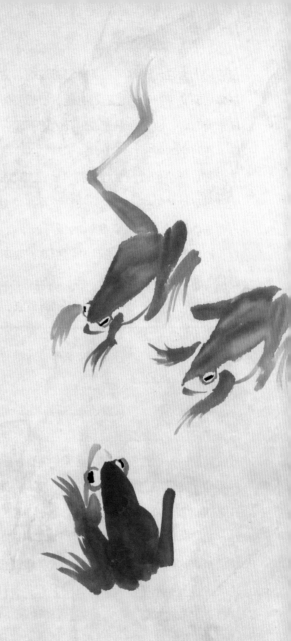

青蛙

了雷公神像，我就不再去画了。我专给同学们画眼门前的东西，越画越多，写字本的描红纸，却越撕越少。往往刚换上新的一本，不到几天，就撕完了。外祖父是熟读朱柏庐《治家格言》的，嘴里常念着："一粥一饭，当思来处不易；半丝半缕，恒念物力维艰。"他看我写字本用得这么多，留心考查，把我画画的事情，查了出来，大不谓然，以为小孩子东涂西抹，是闹着玩的，白费了纸，把写字的正事，却耽误了。屡次呵斥我："只顾着玩的，不干正事，你看看！描红纸白费了多少？"蒙馆的学生，都是怕老师的，老师的法宝，是戒尺，常常晃动着吓唬人，真要把他弄急了，也会用戒尺来打人手心的。我平日倒不十分淘气，没有挨过戒尺，只是为了撕写字本，好几次惹得外祖父生了气。幸而他向来是疼我的，我读书又比较用功，他光是嘴里嚷嚷要打，戒尺始终没曾落到我手心上。我的画瘾，已是很深，戒掉是办不到的，只有满处去找包皮纸一类的，偷偷地画，却也不敢像以前那样，尽量去撕写字本了。

到秋天，我正读着《论语》，田里的稻子，快要收割了，乡间的蒙馆和"子曰店"都得放"扮禾学"，这是照例的规矩。我小时候身体不健壮，恰巧又病了几天。那年的年景，不十分好，田里的收成很歉薄。我们家，平常过日子，本已是穷对付，一遇到田里收成不多，日子就更不好过，在青黄不接的时候，穷得连粮食都没得吃了，我母亲从早到晚地发愁。等我病好了，母亲对我说："年头儿这么紧，糊住了嘴再说吧！"家

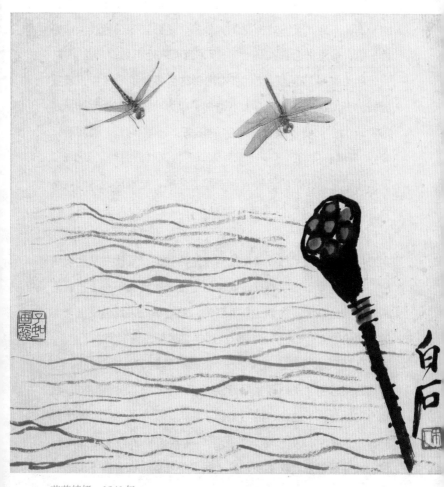

莲蓬蜻蜓　1941年

日子无言，却刻画了所有变迁

里人手不够用，我留在家，帮着做点事，读了不到一年的书，就此停止了。田里有点芋头，母亲教我去刨，拿回家，用牛粪煨着吃。后来我每逢画着芋头，总会想起当年的情景，曾经题过一首诗："一丘香芋暮秋凉，当得贫家谷一仓，到老莫嫌风味薄，自煨牛粪火炉香。"芋头刨完了，又去掘野菜吃，后来我题画菜诗，也有两句说："充肚者胜半年粮，得志者勿忘其香。"穷人家的苦滋味，只有穷人自己明白，不是豪门贵族能知道的。

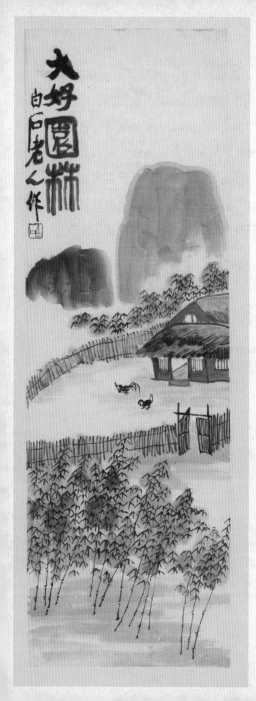

大好园林

从砍柴牧牛到学做木匠

　　从此，我上山虽仍带着书去，总把书挂在牛犄角上，等捡足了粪和满满地砍足了一担柴之后，再取下书来读。我在蒙馆的时候，《论语》没有读完，有不认识的字和不明白的地方，常常趁放牛之便，绕道到外祖父那边，去请问他。这样，居然把一部《论语》，对付着读完了。

　　同治十年（辛未·一八七一），我九岁。十一年（壬申·一八七二），我十岁。十二年（癸酉·一八七三），我十一岁。这三年，我在家帮着挑水、种菜、扫地、打杂，闲着就带看我两个兄弟。最主要的是上山砍柴，砍了柴，自己家里有得烧了，还可以卖了钱，补助家用。我那时，不是一个光会吃饭不会做事的闲汉了，但最喜欢做的，却是砍柴。邻居的孩子们，和我岁数差不多的，一起去上山的有的是，我们就成了很好的朋友。上了山，砍满了一担柴，我们在休息时候，常常集合三个人，做"打柴叉"的玩儿。"打柴叉"是用砍得的柴，每人取出一捆，一头着地，一头靠在一起，这就算是"叉"了。用柴箝远远地轮流掷过去，谁能掷倒了叉，就赢得别人的一捆柴，掷不倒的算是输，也就输掉自己的一捆柴。三个人都掷倒了，或是都没曾掷倒，那是没有输赢。两人掷倒，就平分输的那一捆，每人赢到半捆。最好当然是独自一人赢了，可以

日子无言，却刻画了所有变迁

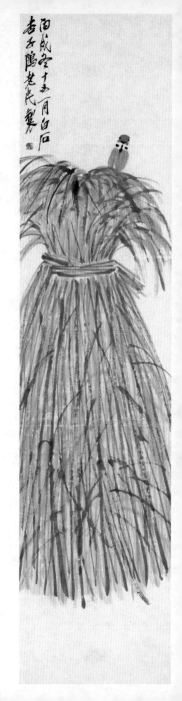

稻草

得到两捆柴。因为三捆柴并在一起，柴筢又不是很重的，掷倒那个柴叉，并不太容易，一捆柴的输赢，总要玩上好大半天。这是穷孩子们不用花钱的娱乐，我小时候也挺高兴玩的。后来我作客在外，有一年回到家乡，路过山上，看见一群砍柴的孩子，里头有几个相识的邻居，他们的上辈，早年和我一起砍过柴，玩过打柴叉的，我禁不住感伤起来，作了三首诗，末一首道："来时歧路遍天涯，独到星塘认是家。我亦君年无累及，群儿欢跳打柴叉。"这诗我收在《白石诗草》卷一里头，诗后我又注道："余生长于星塘老屋，儿时架柴为叉，相离数伍，以柴筢掷击之，叉倒者为赢，可得薪。"大概小时候做的事情，到老总是会回忆的。

我在家里帮着做事，又要上山砍柴，一天到晚，也够忙的。偶或有了闲工夫，我总忘不了读书，把外祖父教过我的几本书，从头到尾，重复地温习。描红纸写完了，祖父给我买了几本黄表纸钉成的写字本子，又买了本木版印的大楷字帖，教我临摹，我每天总要写上一页半页。只是画画，仍是背着人的，写字本上的纸，不敢去撕了，找到了一本祖父记账的旧账簿，把账簿拆开，页数倒是挺多，足够我画一气的。就这样，一晃，两年多过去了。我十一岁那年，家里因为粮食不够吃，租了人家十几亩田，种上了，人力不够，祖父出的主意，养了一头牛。祖父叫我每天上山，一边牧牛，一边砍柴，顺便捡点粪，还要带着我二弟纯松一块儿去，由我照看，免得他在家碍

日子无言，却刻画了所有变迁

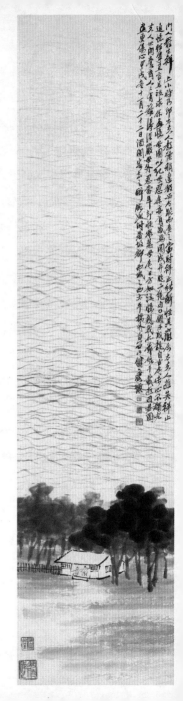

忆母图

手碍脚耽误母亲做事。祖母担忧我身体不太好，听了算命瞎子的话，说："水星照命，孩子多灾，防防水星，就能逢凶化吉。"买了一个小铜铃，用红头绳系在我脖子上，对我说："阿芝！带着你二弟上山去，好好儿地牧牛砍柴，到晚晌，我在门口等着，听到铃声由远而近，知道你们回来了，煮好了饭，跟你们一块儿吃。"我母亲又取来一块小铜牌，牌上刻着"南无阿弥陀佛"六个字，和铜铃系在一起，说："有了这块牌，山上的豺狼虎豹，妖魔鬼怪，都不敢近身的。"可惜这个铜铃和这块铜牌，在民国初年，家乡兵乱时丢失了。后来我特地另做了一份小型的，紧在裤带上，我还刻过一方印章，自称"佩铃人"。又题过一首画牛的诗道："星塘一带杏花风，黄犊出栏东复东。身上铃声慈母意，如今亦作听铃翁。"这都是纪念我祖母和母亲当初待我的一番苦心的。

我每回上山，总是带着书本的，除了看牛和照顾我二弟以外，砍柴捡粪，是应做的事，温习旧读的几本书，也成了日常的功课。有一天，尽顾着读书，忘了砍柴，到天黑回家，柴没砍满一担，粪也捡得很少，吃完晚饭，我又取笔写字。祖母憋不住了，对我说："阿芝！你父亲是我的独生子，没有哥哥弟弟，你母亲生了你，我有了长孙了，真把你看作夜明珠、无价宝似的。以为我们家，从此田里地里，添了个好掌作，你父亲有了个好帮手哪！你小时候多病，我和你母亲，急成个什么样子！求神拜佛，烧香磕头，哪一种辛苦没有受过！现在你能砍

日子无言，却刻画了所有变迁

当时政治教人民置农器夫教人民读农器谱于殊申画以耕牛考农人之首真善教人也 九十一齐璜

牧牛

柴了，家里等着烧用，你却天天只管写字，俗语说得好：三日风，四日雨，哪见文章锅里煮？明天要是没有了米吃，阿芝，你看怎么办呢？难道说，你捧了一本书，或是拿着一支笔，就能饱了肚子吗！唉！可惜你生下来的时候，走错了人家！"我听了祖母的话，知道她老人家是为了家里贫穷，盼望我多费些力气，多帮助些家用，怕我尽顾着读书写字，把家务耽误了。从此，我上山虽仍带着书去，总把书挂在牛犄角上，等捡足了粪和满满地砍足了一担柴之后，再取下书来读。我在蒙馆的时候，《论语》没有读完，有不认识的字和不明白的地方，常常趁放牛之便，绕道到外祖父那边，去请问他。这样，居然把一部《论语》，对付着读完了。

同治十三年（甲戌·一八七四），我十二岁。我们家乡的风俗，为了家里做事的人手少，男孩子很小就娶亲，把儿媳妇接过门来，交拜天地、祖宗、家长，名目叫作"拜堂"。儿媳妇的岁数，总要比自己的孩子略微大些，为的是能够帮着做点事。等到男女双方，都长大成人了，再拣选一个"好日子"，合卺同居，名目叫作"圆房"。在已经拜堂还没曾圆房之时，这位先进门的儿媳妇，名目叫作"童养媳"，乡里人也有叫作"养媳妇"的。在女孩子的娘家，因为人口多，家景不好，吃喝穿着，负担不起，又想到女大当嫁，早晚是夫家的人，早些嫁过去，倒省掉一条心，所以也就很小让她过门。不过这都是小门小户人家的穷打算，豪门世族是不多见的。听说，这种风

日子无言，却刻画了所有变迁

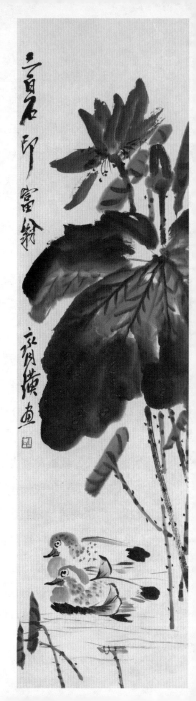

荷花鸳鸯

俗，时无分古今，地无分南北，从古如此，遍地皆然，那么，不光是我们湘潭一地所独有的了。那年正月二十一日，由我祖父祖母和我父亲母亲作主，我也娶了亲啦！我妻娘家姓陈，名叫春君，她是同治元年（壬戌·一八六二）十二月二十六日生的，比我大一岁。她是我的同乡，娘家的光景，当然不会好的，从小就在家里操作惯了，嫁到我家当童养媳，帮助我母亲煮饭洗衣，照看小孩，既勤恳，又耐心。有了闲暇，手里不是一把剪子，就是一把铲子，从早到晚，手不休脚不停的，里里外外，跑出跑进。别看她年纪还小，只有十三岁，倒是料理家务的一把好手。祖父祖母和父亲母亲，都夸她能干，非常喜欢她。我也觉得她好得很，心里乐滋滋的。只因那时候不比现在开通，心里的事，不肯露在脸上，万一给人家闲话闲语，说是"疼媳妇"，那就怪难为情的了。所以我和她，常常我看看她，她看看我，嘴里不说，心里明白而已。

我娶了亲，虽说还是小孩子脾气，倒也觉得挺高兴。不料端阳节那天，我祖父故去了，这真是一个晴天霹雳！想起了祖父用炉钳子划着炉灰教我识字，用黑羊皮袄围抱了我在他怀里暖睡，早送晚接地陪我去上学，这一切情景，都在眼前晃漾。心里头的难过，到了极点，几乎把这颗心，在胸膛子里，要往外蹦出来了。越想越伤心，眼睛鼻子，一阵一阵地酸痛，眼泪止不住了，像泉水似的直往下流。足足地哭了三天三宵，什么东西，都没有下肚。祖母原也是一把眼泪、一把鼻涕地天天在

日子无言，却刻画了所有变迁

哭泣，看见我这个样子，抽抽噎噎的，反而来劝我："别这么哭了！你身体单薄，哭坏了，怎对得起你祖父呢！"父亲母亲也各含着两泡眼泪，对我说："三天不吃东西，怎么能顶得下去？祖父疼你，你是知道的，你这样糟蹋自己身体，祖父也不会心安的。"他们的话，都有理，只是我克制不了我自己，仍是哭个不停。后来哭得累极了，才呼呼地睡着。这是我出生以来第一次遭遇到的不幸之事。当时我们家，东凑西挪，能够张罗得出的钱，仅仅不过六十千文，合那时的银圆价，也就是六十来块钱。没有法子，穷人不敢往好处想，只能尽着这六十千文钱，把我祖父身后的大事，从棺殓到埋葬，总算对付过去了。

光绪元年（乙亥·一八七五），我十三岁。二年（丙子·一八七六），我十四岁。这两年，在我祖父故去之后，经过这回丧事，家里的光景，更显得窘迫异常。田里的事情，只有我父亲一人操作，也显得劳累不堪。母亲常对我说："阿芝呀，我恨不得你们哥儿几个，快快长大了，身长七尺，能够帮助你父亲，糊得住一家人的嘴啊！"我们家乡，煮饭是烧柴灶的，我十三岁那年，春夏之交，雨水特多，我不能上山砍柴，家里米又吃完了，只好掘些野菜，用积存的干牛粪煨着吃，柴灶好久没用，雨水灌进灶内，生了许多青蛙，灶内生蛙，可算得一桩奇闻了。我母亲支撑这样一个门庭，实在不是容易的事。我十四岁那年，母亲又生了我四弟纯培，号叫云林。我妻

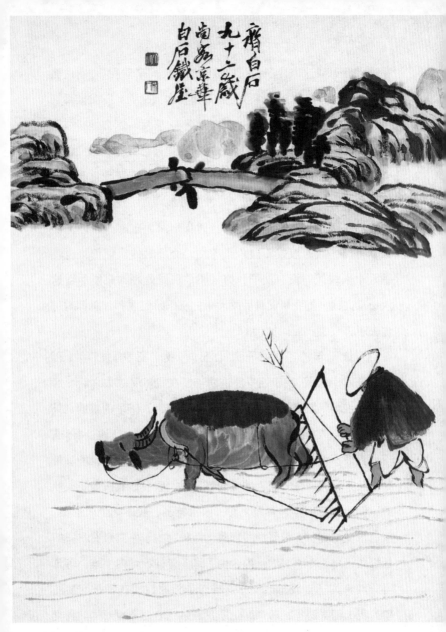

耕牛图　1952年

春君帮着料理家务，侍奉我祖母和我父亲母亲，煮饭洗衣和照看我弟弟，都由她独自担当起来。我小时候身体很不好，祖父在世之时，我不过砍砍柴，牧牧牛，捡捡粪，在家里打打杂，田里的事，一概没有动手过。此刻父亲对我说："你岁数不小了，学学田里的事吧！"他就教我扶犁。我学了几天，顾得了犁，却顾不了牛，顾着牛，又顾不着犁了，来回地折磨，弄得满身是汗，也没有把犁扶好。父亲又叫我跟着他下田，插秧耘稻，整天地弯着腰，在水田里泡，比扶犁更难受。有一次，干了一天，够我累的，傍晚时候，我坐在星斗塘岸边洗脚，忽然间，脚上痛得像小钳子乱铗，急忙从水里拔起脚来一看，脚指头上已出了不少的血。父亲说："这是草虾欺侮了我儿啦！"星斗塘里草虾很多，以后我就不敢在塘里洗脚了。

光绪三年（丁丑·一八七七），我十五岁。父亲看我身体弱，力气小，田里的事，实在累不了，就想叫我去学一门手艺，预备将来可以糊口养家。但是，究竟学哪一门手艺呢？父亲跟我祖母和我母亲商量过好几次，都没曾决定出一个准主意来。那年年初，有一个乡里人都称他为"齐满木匠"的，是我的本家叔祖，他的名字叫齐仙佑，我的祖母，是他的堂嫂，他到我家来，向我祖母拜年。我父亲请他喝酒。在喝酒的时候，父亲跟他说妥，我去拜他为师，跟他学做木匠手艺。隔了几天，拣了个好日子，父亲领我到仙佑叔祖的家里，行了拜师礼，吃了进师酒，我就算他的正式徒弟了。仙佑叔祖的手艺，

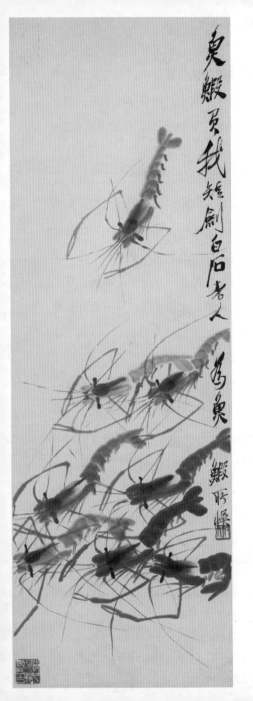

群虾

是个粗木作，又名大器作，盖房子立木架是本行，粗糙的桌椅床凳和种田用的犁耙之类，也能做得出来。我就天天拿了斧子锯子这些东西，跟着他学。刚过了清明节，逢到人家盖房子，仙佑叔祖带了我去给他们立木架，我力气不够，一根大檩子，我不但扛不动，扶也扶不起，仙佑叔祖说我太不中用了，就把我送回家来。父亲跟他说了许多好话，千恳万托地求他收留，他执意不肯，只得罢了。

　　我在家里，耽了不到一个月，父亲托了人情，又找到一位粗木作的木匠，名叫齐长龄，领我去拜师。这位齐师傅，也是我们远房的本家，倒能体恤我，看我力气差得很，就说："你好好地练罢！什么事都是练出来的，常练练，就能把力气练出来了。"记得那年秋天，我跟着齐师傅做完工回来，在乡里的田塍上，远远地看见对面过来三个人，肩上有的捎了木箱，有的捎着很坚实的粗布大口袋，箱里袋里装的，也都是些斧锯钻凿这一类的家伙，一看就知道是木匠，当然是我们的同行了，我并不在意。想不到走到近身，我的齐师傅垂下了双手，侧着身体，站在旁边，满面堆着笑意问他们好。他们三个人，却倨傲得很，略微地点了一点头，爱理不理地搭讪着："从哪里来？"齐师傅很恭敬地答道："刚给人家做了几件粗糙家具回来。"交谈了不多几句话，他们头也不回地走了。齐师傅等他们走远，才拉着我往前走。我觉得很诧异，问道："我们是木匠，他们也是木匠，师傅为什么要这样恭敬？"齐师傅拉长了

蒲扇

脸说："小孩子不懂得规矩！我们是大器作，做的是粗活，他们是小器作，做的是细活。他们能做精致小巧的东西，还会雕花，这种手艺，不是聪明人，一辈子也学不成的，我们大器作的人，怎敢和他们并起并坐呢？"我听了，心里很不服气，我想：他们能学，难道我就学不成！因此，我就决心要去学小器作了。

真有趣

从雕花匠到画匠

　　《唐诗三百首》读完之后，接着读了《孟子》。少蕃师又叫我在闲暇时，看看《聊斋志异》一类的小说，还时常给我讲讲唐宋八家的古文。我觉得这样的读书，真是人生最大的乐趣了。

光绪四年（戊寅·一八七八），我十六岁。祖母因为大器作木匠，非但要用很大力气，有时还要爬高上房，怕我干不了。母亲也顾虑到，万一手艺没曾学成，先弄出了一身的病来。她们跟父亲商量，想叫我换一行别的手艺，照顾我的身体，能够轻松点的才好。我把愿意去学小器作的意思，说了出来，他们都认为可以。就由父亲打听得有位雕花木匠，名叫周之美的，要领个徒弟。这是好机会，托人去说，一说就成功了。我辞了齐师傅，到周师傅那边去学手艺。这位周师傅，住在周家洞，离我们家，也不太远，那年他三十八岁。他的雕花手艺，在白石铺一带，是很出名的，他用平刀法雕刻人物，尤其是他的绝技。我跟着他学，他肯耐心地教。说也奇怪，我们师徒二人，真是有缘，处得非常之好。我很佩服他的本领又喜欢这门手艺，学得很有兴味。他说我聪明，肯用心钻研，觉得我这个徒弟，比任何人都可爱。他是没有儿子，简直地把我当

日子无言，却刻画了所有变迁

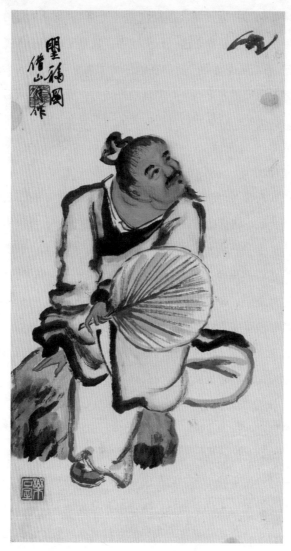

望福图　约1947年

作亲生儿子一样地看待。他又常常对人说："我这个徒弟，学成了手艺，一定是我们这一行的能手，我做了一辈子的工，将来面子上沾着些光彩，就靠在他的身上啦！"人家听了他的话，都说周师傅名下有个有出息的好徒弟，后来我出师后，人家都很看得起，这是我师傅提拔我的一番好意，我一辈子都忘不了他的。

　　光绪五年（己卯·一八七九），我十七岁。六年（庚辰·一八八〇），我十八岁。七年（辛巳·一八八一），我十九岁。照我们小器作的行规，学徒期是三年零一节，我因为在学徒期中，生了一场大病，耽误了不少日子，所以到十九岁的下半年，才满期出师。我生这场大病，是在十七岁那年的秋天，病得非常危险，又吐过几口血，只剩得一口气了。祖母和我父亲，急得没了主意直打转。我母亲恰巧生了我五弟纯隽，号叫佑五，正在产期，也急得东西都咽不下口。我妻陈春君，嘴里不好意思说，背地里淌了不少的眼泪。后来请到了一位姓张的大夫，一剂"以寒伏火"的药，吃下肚去，立刻就见了效，连服几剂调理的药，病就好了。病好之后，仍到周师傅处学手艺，经过一段较长的时间，学会了师傅的平刀法，又琢磨着改进了圆刀法，师傅看我手艺，觉得很不错，许我出师了。出师是一桩喜事，家里的人都很高兴，祖母跟我父亲母亲商量好，拣了一个好日子，请了几桌客，我和陈春君"圆房"了，从此，我和她才是正式的夫妻。那年我是十九岁，春君是二十岁。

日子无言，却刻画了所有变迁

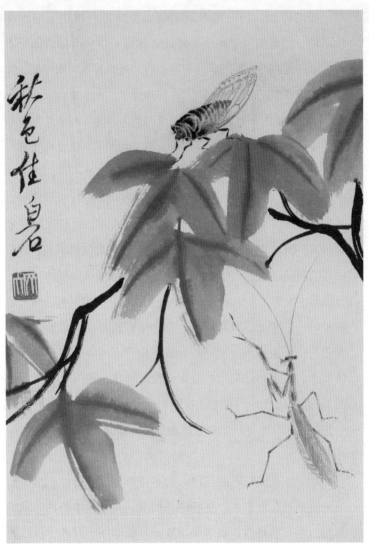

秋色佳

我出师后，仍是跟着周师傅出外做活。雕花工是计件论工的，必须完成了这一件才能去做那一件。周师傅的好手艺，白石铺附近一百来里地的范围内，是没有人不知道的，因此，我的名字，也跟着他，人人都知道了。人家都称我"芝木匠"，当着面，客气些，叫我"芝师傅"。我因为家里光景不好，挣到的钱，一个都不敢用掉，完工回了家，就全部交给我母亲。母亲常常笑着说"阿芝能挣钱了，钱虽不多，总比空手好得多"。那时，我们师徒常去的地方，是陈家垅胡家和竹冲黎家。胡、黎两姓，都是有钱的财主人家，他们家里有了婚嫁的事情，男家做床橱，女家做妆奁，件数做得很多，都是由我们师徒去做的。有时师傅不去，就由我一人单独去了，还有我的本家齐伯常的家里，我也是常去的。伯常名叫敦元，是湘潭的一位绅士，我到他家，总在他们稻谷仓前做活，和伯常的儿子公甫相识。论岁数，公甫比我小得多，可是我们很谈得来，成了知己朋友。后来我给他画了一张《秋薯馆填词图》，题了三首诗，其中一首道："稻粱仓外见君小，草莽声中并我衰。放下斧斤作知己，前身应作蠹鱼来。"就是记的这件事。

那时雕花匠所雕的花样，差不多都是千篇一律。祖师传下来的一种花篮形式，更是陈陈相因，人家看得很熟。雕的人物，也无非是些麒麟送子、状元及第等一类东西。我以为这些老一套的玩意儿，雕来雕去，雕个没完，终究人要看得

 日子无言，却刻画了所有变迁

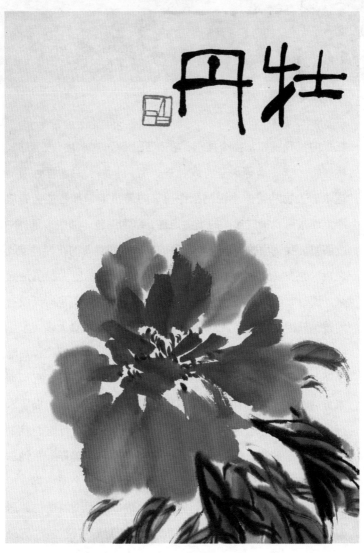

牡丹

折枝花卉卷　1954年

腻烦的。我就想法换个样子，在花篮上面，加些葡萄、石榴、桃、梅、李、杏等果子，或牡丹、芍药、梅、兰、竹、菊等花木。人物从绣像小说的插图里，勾摹出来，都是些历史故事。还搬用我平日常画的飞禽走兽，草木虫鱼，加些布景，构成图稿。我运用脑子里所想得到的，造出许多新的花样，雕成之后，果然人都夸奖说好。我高兴极了，益发地大胆创造起来。那时，我刚出师不久，跟着师傅东跑西转，倒也一天没有闲过。只因年纪还轻，名声不大，挣的钱也就不会太多。家里的光景，比较头二年，略微好些，但因历年积累的亏空，短时期还弥补不上，仍显得很不宽裕。我妻陈春君一面在家料理家务，一面又在屋边空地，亲手种了许多蔬菜，天天提了木桶，到井边汲水。有时肚子饿得难受，没有东西可吃，就喝点水，算是搪搪饥肠。娘家来人问她："生活得怎样？"她总是说："很好！"不肯露出丝毫穷相。她真是一个挺得起脊梁顾得住面子的人！可是我们家里的实情，瞒不过隔壁的邻居们，有一个惯于挑拨是非的邻居女人，曾对春君说过："何必在此吃辛吃苦，凭你这样一个人，还找不到有钱的丈夫！"春

日子无言，却刻画了所有变迁

君笑着说："有钱的人，会要有夫之妇？我只知命该如此，你也不必为我妄想！"春君就是这样甘心熬穷受苦，没有一点怨言的。

光绪八年（壬午·一八八二），我二十岁。仍是肩上掮了个木箱，箱里装着雕花匠应用的全套工具，跟着师傅，出去做活。在一个主顾家中，无意间见到一部乾隆年间翻刻的《芥子园画谱》，五彩套印，初二三集，可惜中间短了一本。虽是残缺不全，但从第一笔画起，直到画成全幅，逐步指说，非常切合实用。我仔细看了一遍，才觉着我以前画的东西，实在要不得。画人物，不是头大了，就是脚长了；画花卉，不是花肥了，就是叶瘦了，较起真来，似乎都有点小毛病。有了这部画谱，好像是捡到一件宝贝，就想从头学起，临它个几十遍。转念又想：画是别人的，不能久借不还，买新的，湘潭没处买，长沙也许有，价码可不知道，怕有也买不起。只有先借到手，用早年勾影雷公像的方法，先勾影下来，再仔细琢磨。想准了主意，就向主顾家借了来，跟母亲商量，在我挣来的工资里，匀出些钱，买了点薄竹纸和颜料毛笔，在晚上收工回家的

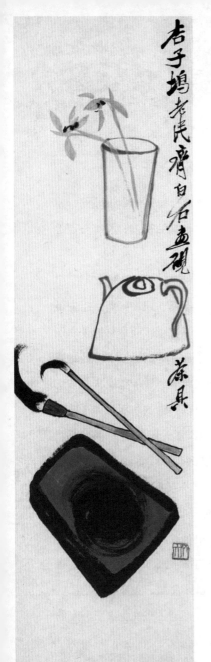

笔砚与茶具

时候，用松油柴火为灯，一幅一幅地勾影。足足画了半年，把一部《芥子园画谱》，除了残缺的一本以外，都勾影完了，钉成了十六本。从此，我做雕花木活，就用《芥子园画谱》做根据，花样既推陈出新，不是死板板的老一套，画也合乎规格，没有不相匀称的毛病了。

我雕花得来的工资，贴补家用，还是微薄得很。家里缺米少柴的，时常闹着穷。我母亲为了开门七件事，整天地愁眉不展。祖母宁可自己饿着肚子，留了东西给我吃。我是个长子，又是出了师，学过手艺的人，不另想想办法，实在看不下去。只得在晚上闲暇之时，匀出功夫，凭我一双手，做些小巧玲珑的玩意儿，第二天一清早，送到白石铺街上的杂货店里，许了他们一点利益，托他们替我代卖。我常做的，是一种能装旱烟也能装水烟的烟盒子，用牛角磨得光光的，配着能活动开关的盖子，用起来很方便，买的人倒也不少。大概两三个晚上，我能做成一个，除了给杂货店掌柜二成的经手费以外，每个我还能得到一斗多米的钱。那时，乡里流行的，旱烟吸叶子烟，水烟吸条丝烟。我旱烟水烟，都学会吸了，而且吸得有了瘾。我卖掉了自己做的牛角烟盒子，吸烟的钱，就有了着落啦，连烧料烟嘴的旱烟管和吸水烟用的铜烟袋，都赚了出来。剩余的钱，给了我母亲，多少济一些急，但是还救不了根本的穷，不过聊胜于无而已。

光绪九年（癸未·一八八三），我二十一岁。那年，春君

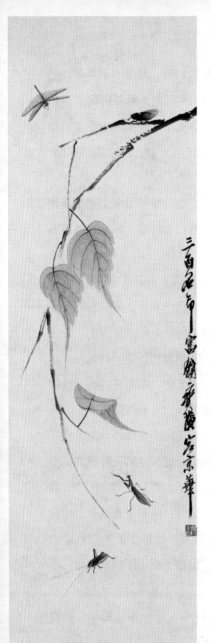

贝叶草虫

怀了孕，怀的是头一胎。恰巧家里缺柴烧，我们星斗塘老屋，后面是靠着紫云山，她拿了把厨刀，跑到山上去砍松枝。她这时，快要生产了，拖着笨重的身子，上山很费力，就用两手在地上爬着走，总算把柴砍得了，拿回来烧。到了九月，生了个女孩，就是我们的长女，取名菊如，后来嫁给了姓郑的女婿。

我在早先上山砍柴的时候，交上一个朋友，名叫左仁满，是白石铺胡家冲的人，离我们家很近。他岁数跟我差不多，我学做木匠那年，他也从师学做篾匠手艺，他出师比我早几个月。现在我们都长大了，他也娶了老婆，有了孩子，我们歇工回来，仍是常常见面，交情倒越交越深。他学成了一手编制竹器的好手艺，家庭负担比较轻，生活上比我略微好一些。他是喜欢吹吹弹弹的，能拉胡琴，能吹笛子，能弹琵琶，能打板鼓。还会唱几句花鼓戏，几段小曲儿。我们常在一起玩，他吹弹拉唱，我就画画写字。有时他叫我教他画画，他也教我弹唱。乡里有钱的人常往城里跑，去找玩儿的，我们是穷孩子出身，闲暇时候，只能做这样不花钱的消遣。我后来喜欢听戏，也会唱几支小曲，都是那时受了左仁满的影响。

光绪十年（甲申·一八八四），我二十二岁，十一年（乙酉·一八八五），我二十三岁。十二年（丙戌·一八八六），我二十四岁。十三年（丁亥·一八八七），我二十五岁。十四年

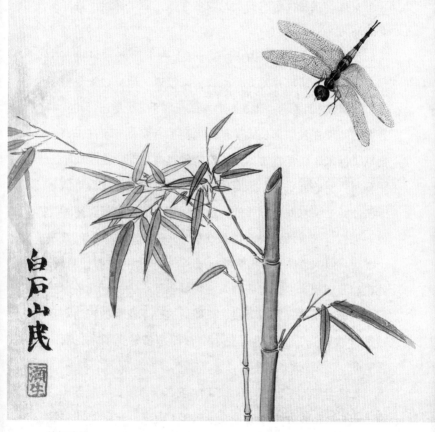

蜻蜓戏竹

 日子无言，却刻画了所有变迁

（戊子·一八八八），我二十六岁。这五年，我仍是做着雕花活为生，有时也还做些烟盒子一类的东西。我自从有了一部自己勾影出来的《芥子园画谱》，翻来覆去地临摹了好几遍，画稿积存了不少。乡里熟识的人知道我会画，常常拿了纸，到我家来请我画。在雕花的主顾家里，雕花活做完以后，也有留着我不放我走，请我画的。凡是请我画的，多少都有点报酬，送钱的也有，送礼物的也有。我画画的名声，跟做雕花活的名声一样地在白石铺一带传开了去。人家提到了芝木匠，都说是画得挺不错。我平日常说："说话要说人家听得懂的话，画画要画人家看见过的东西。"我早先画过雷公像，那是小孩子淘气，闹着玩的。知道了雷公是虚造出来的，就此不再去画了。但是我画人物，却喜欢画古装，这是《芥子园画谱》里有的，古人确是穿着这样的衣服，看了戏台上唱戏的打扮，我就照它画了出来。我的画在乡里出了点名，来请我画的，大部分是神像功对，每一堂功对，少则四幅，多的有到二十幅的。画的是玉皇、老君、财神、火神、灶神、阎王、龙王、灵官、雷公、电母、雨师、风伯、牛头、马面和四大金刚、哼哈二将之类。这些位神仙圣佛，谁都没见过他们的本来面目，我原是不喜欢画的，因为画成了一幅，他们送我一千来个钱，合银圆块把钱，在那时的价码，不算少了，我为了挣钱吃饭，又却不过乡亲们的面子，只好答应下来，以意为之。有的画成一团和气，有的画成满脸煞气。和气好画，可以采用《芥子园画

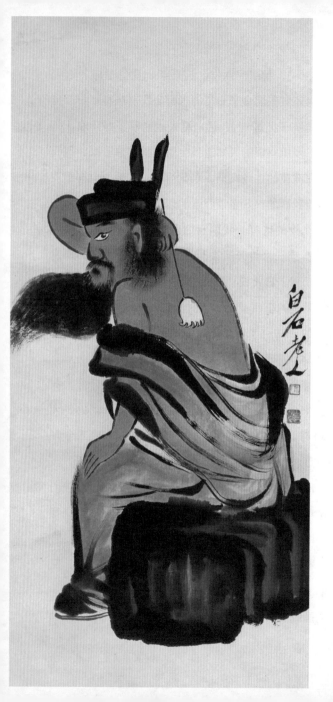

钟馗挠背

谱》的笔法；煞气可麻烦了，决不能都画成雷公似的，只得在熟识的人中间，挑选几位生有异相的人，作为蓝本，画成以后，自己看着，也觉可笑。我在枫林亭上学的时候，有几个同学，生得怪头怪脑的，现在虽说都已经长大了，面貌究竟改变不了多少，我就不问他们同意不同意，偷偷地都把他们画上去了。

我二十六岁那年的正月，我母亲生了我六弟纯楚，号叫宝林。我们家乡，把最小的叫作"满"，纯楚是我最小的兄弟，我就叫他满弟。我母亲一共生了我弟兄六人，又生了我三个妹妹，我们家，连同我祖母，我父亲母亲和春君、我的长女菊如，老老小小，十四口人了。父亲同我二弟纯松下田耕作，我在外边做工，三弟纯藻在一所道士观里给人家烧煮茶饭，别的弟妹，大一些的，也牧牛的牧牛，砍柴的砍柴，倒是没有一个闲着的。祖母已是七十七岁的人，只能在家里看看孩子，做些轻微的事情。春君整天忙着家务，忙里偷闲，养了一群鸡鸭，又种了许多瓜豆蔬菜，有时还帮着我母亲纺纱织布。她夏天纺纱，总是在葡萄架下阴凉的地方，我有时回家，也喜欢在那里写字画画，听了她纺纱的声音，觉得聒耳可厌。后来我常常远游他乡，老来回忆，想听这种声音，已是不可再得。因此我前几年写过一首诗道："山妻笑我负平生，世乱身衰重远行。年少厌闻难再得，葡萄阴下纺纱声。"我母亲纺纱织布，向来是一刻不闲。尤其使她为难的，是全家的

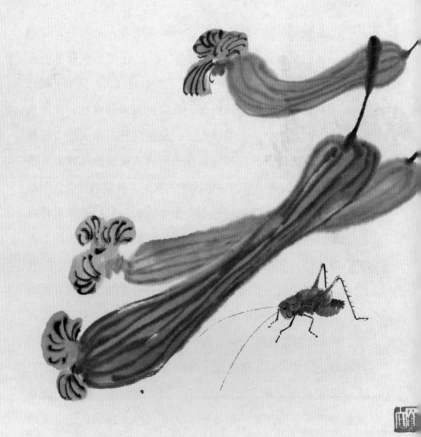

丝瓜

生活重担，都由她双肩挑着，天天移东补西，调排用度，把这点微薄的收入，糊住十四个嗷嗷待哺的嘴，真够她累心累力的。

三弟纯藻，也是为了糊住自己的嘴，多少还想挣些钱来，贴补家用，急于出外做工。他托了一位远房本家名叫齐铁珊的，荐到一所道士观中，给他们煮饭打杂。齐铁珊是齐伯常的弟弟，我的好朋友齐公甫的叔叔，他那时正同几个朋友，在道士观内读书。我因三弟的缘故，常到道士观去闲聊，和铁珊谈得很投机。我画神像功对，铁珊是知道的，每次见了我面，总是先问我："最近又画了多少？画的是什么？"我做雕花活，他倒不十分关心，他好像专门关心我的画。有一次，他对我说："萧芗陔快到我哥哥伯常家里来画像了，我看你，何不拜他为师！画人像，总比画神像好一些。"我也素知这位萧芗陔的大名，只是没有会见过，听了铁珊这么一说，我倒动了心啦。不多几天，萧芗陔果然到齐伯常家里来了，我画了一幅李铁拐像，送给他看，并托铁珊、公甫叔侄俩，代我去说，愿意拜他为师。居然一说就合，等他完工回去，我就到他家去，正式拜师。这位萧师傅，名叫傅鑫，芗陔是他的号，住在朱亭花钿，离我们家有一百来里地，相当地远。他是纸扎匠出身，自己发奋用功，经书读得烂熟，也会作诗，画像是湘潭第一名手，又会画山水人物。他把拿手本领，都教给了我，我得他的益处不少。他又介绍他的朋友文少可和我相识，也是个画像名

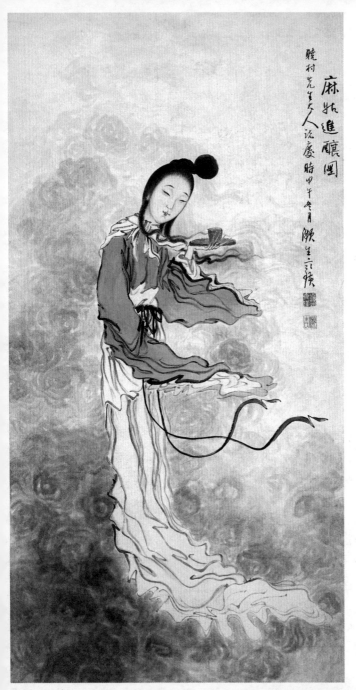

麻姑进酿图
约 1896 年

手，家住在小花石。这位文少可也很热心，他的得意手法，都端给我看，指点得很明白。我对于文少可，也很佩服，只是没有拜他为师。我认识了他们二位，画像这一项，就算有了门径了。

那年冬天，我到赖家垅衙里去做雕花活。赖家垅离我们家，有四十多里地，路程不算近，晚上就住在主顾家里。赖家垅在佛祖岭的山脚下，那边住的人家，都是姓赖的，衙里是我们家乡的土话，就是聚族而居的意思。我每到晚上，照例要画画的，赖家的灯火，比我家里的松油柴火，光亮得多，我就着灯盏，画了几幅花鸟，给赖家的人看见了，都说："芝师傅不是光会画神像功对的，花鸟也画得生动得很。"于是就有人来请我给他女人画鞋头上的花样，预备画好了去绣的。又有人说："我们请寿三爷画个帐檐，往往等了一年半载，还没曾画出来，何不把我们的竹布取回来，就请芝师傅画画呢？"我光知道我们杏子坞有个绅士，名叫马迪轩，号叫少开，他的连襟姓胡，人家都称他寿三爷，听说是竹冲韶塘的人，离赖家垅不过两里多地，他们所说的，大概就是此人。我听了他们的话，当时却并未在意。到了年底，雕花活没有做完，留着明年再做，我就辞别了赖家，回家过年。

光绪十五年（己丑·一八八九），我二十七岁。过了年，我仍到赖家垅去做活。有一天，我正在雕花，赖家的人来叫我，说："寿三爷来了，要见见你！"我想："这有什么事

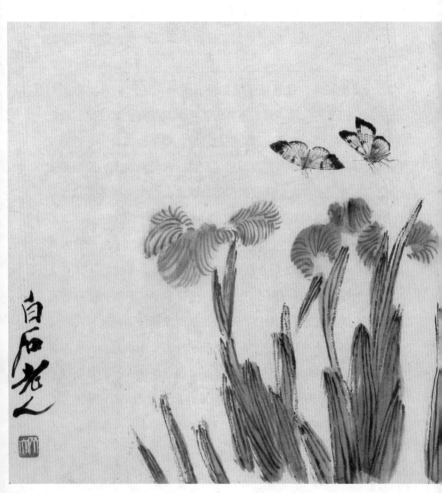

幽兰蝴蝶 约1947

 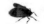 日子无言，却刻画了所有变迁

呢？"但又不能不去。见了寿三爷，我照家乡规矩，叫了他一声"三相公"。寿三爷倒也挺客气，对我说："我是常到你们杏子坞去的，你的邻居马家，是我的亲戚，常说起你：人很聪明，又能用功。只因你常在外边做活，从没有见到过，今天在这里遇上了，我也看到你的画了，很可以造就！"又问我："家里有什么人？读过书没有？"还问我："愿不愿再读读书，学学画？"我一一地回答，最后说："读书学画，我是很愿意，只是家里穷，书也读不起，画也学不起。"寿三爷说："那怕什么？你要有志气，可以一面读书学画，一面靠卖画养家，也能对付得过去。你如愿意的话，等这里的活做完了，就到我家来谈谈！"我看他对我很诚恳，也就答应了。

这位寿三爷，名叫胡自倬，号叫沁园，又号汉槎。性情很慷慨，喜欢交朋友，收藏了不少名人字画，他自己能写汉隶，会画工笔花鸟草虫，做诗也做得很清丽。他家附近，有个藕花池，他的书房就取名为"藕花吟馆"，时常邀集朋友在内举行诗会，人家把他比作孔北海，说是："座上客常满，樽中酒不空。"他们韶塘胡姓，原是有名的财主，但是寿三爷这一房，因为他提倡风雅，素广交游，景况并不太富裕，可是他的人品，确是很高的。我在赖家垅完工之后，回家说了情形，就到韶塘胡家。那天，正是他们诗会的日子，到的人很多。寿三爷听说我到了，很高兴，当天就留我同诗会的朋

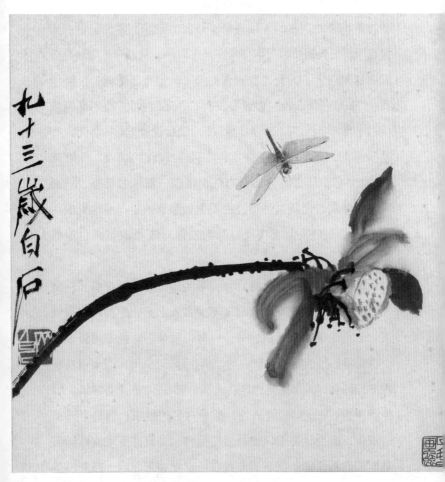

荷花蜻蜓图

 日子无言，却刻画了所有变迁

友们一起吃午饭，并介绍我见了他家延聘的教读老夫子。这位老夫子，名叫陈作埙，号叫少蕃，是上田冲的人，学问很好，湘潭的名士。吃饭的时候，寿三爷又问我："你如愿意读书的话，就拜陈老夫子的门吧！不过你父母知道不知道？"我说："父母倒也愿意叫我听三相公的话，就是穷……"话还没说完，寿三爷拦住了我，说："我不是跟你说过，你就卖画养家！你的画，可以卖出钱来，别担忧！"我说："只怕我岁数大了，来不及。"寿三爷又说："你是读过《三字经》的！苏老泉，二十七，始发愤，读书籍。你今年二十七岁，何不学苏老泉呢？"陈老夫子也接着说："你如果愿意读书，我不收你的学俸钱。"同席的人都说："读书拜陈老夫子，学画拜寿三爷，拜了这两位老师，还怕不能成名！"我说："三相公栽培我的厚意，我是感激不尽。"寿三爷说："别三相公了！以后就叫我老师吧！"当下，就决定了。吃过午饭，按照老规矩，先拜了孔夫子，我就拜了胡、陈二位，做我的老师。

我拜师之后，就在胡家住下。两位老师商量了一下，给我取了一个名字，单名叫作"璜"，又取了一个号，叫作"濒生"，因为我住家与白石铺相近，又取了个别号，叫作"白石山人"，预备题画所用。少蕃师对我说："你来读书，不比小孩子上蒙馆了，也不是考秀才赶科举的，画画总要会题诗才好，你就去读《唐诗三百首》吧！这部书，雅俗共赏，从浅的

酸翁图

寿民先生雅正 大葊

醉归图

说，入门很容易；从深的说，也可以钻研下去。俗语常说，熟读唐诗三百首，不会吟诗也会吟。这话不是完全没有道理的。诗的一道，本是易学难工，你能专心用功，一定很有成就。常言道：有志者，事竟成。又道：天下无难事，只怕有心人，天下事的难不难，就看你有心没心了！"从那天起，我就读《唐诗三百首》了。我小时候读过《千家诗》，几乎全部都能背出来，读了《唐诗三百首》，上口就好像见到了老朋友，读得很有味。只是我识字不多，有很多生字，不容易记熟，我想起一个笨法子，用同音的字，注在书页下端的后面，温习时候，一看就认得了。这种法子，我们家乡叫作"白眼字"，初上学的人，常有这么用的。过了两个来月，少蕃师问我："读熟几首了？"我说："差不多都读熟了。"他有些不信，随意抽问了几首，我都一字不遗地背了出来。他说："你的天分，真了不起！"实在说来，是他的教法好，讲了读，读了背，背了写，循序而进，所以读熟一首，就明白一首的意思，这样既不会忘掉，又懂得好处在哪里。《唐诗三百首》读完之后，接着读了《孟子》。少蕃师又叫我在闲暇时，看看《聊斋志异》一类的小说，还时常给我讲讲唐宋八家的古文。我觉得这样的读书，真是人生最大的乐趣了。

我跟陈少蕃老师读书的同时，又跟胡沁园老师学画，学的是工笔花鸟草虫。沁园师常对我说："石要瘦，树要曲，鸟要活，手要熟。立意、布局、用笔、设色，式式要有法度，

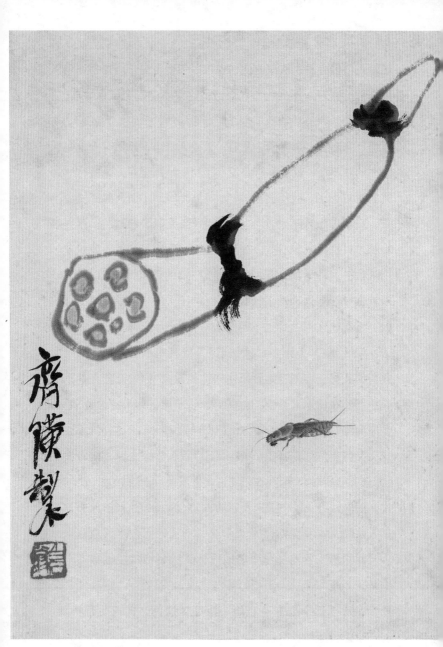

开藕与蝼蛄

处处要合规矩，才能画成一幅好画。"他把珍藏的古今名人字画，叫我仔细观摩。又介绍了一位谭荔生，叫我跟他学画山水。这位谭先生，单名一个"溥"字，别号瓮塘居士，是他的朋友。我常常画了画，拿给沁园师看，他都给我题上了诗。他还对我说："你学学做诗吧！光会画，不会做诗，总是美中不足。"那时正是三月天气，藕花吟馆前面，牡丹盛开，沁园师约集诗会同仁，赏花赋诗，他也叫我加入。我放大了胆子，作了一首七绝，交了上去，恐怕作得太不像样，给人笑话，心里有些跳动。沁园师看了，却面带笑容，点着头说："作得还不错！有寄托。"说着，又念道："莫羡牡丹称富贵，却输梨橘有余甘。这两句不但意思好，十三覃的甘字韵，也押得很稳。"说得很多诗友都围拢上来，大家看了，都说："濒生是有聪明笔路的，别看他根基差，却有性灵。诗有别才，一点儿不错！"这一炮，居然放响，是我料想不到的。从此，我摸索得了作诗的诀窍，常常作了，向两位老师请教。当时常在一起的，除了姓胡的几个人，其余都是胡家的亲戚，一共有十几个人，只有我一人，不是胡家的亲故，他们倒都跟我处得很好。他们大部分是财主人家的子弟，至不济的也是小康之家，比我的家景，总要强上十倍，他们并不嫌我出身寒微，一点也没有看不起我的意思，后来都成了我的好朋友。

那年七月十一日，春君生了个男孩，这是我们的长子，取

名良元，号叫伯邦，又号子贞。我在胡家，读书学画，有吃有住，心境安适得很，眼界也广阔得多了。只是想起了家里的光景，决不能像在胡家认识的一般朋友们的胸无牵挂。干雕花手艺，本是很费事的，每一件总得雕上好多日子，把身子困住了，别的事就不能再做。画画却不一定有什么限制，可以自由自在的，有闲暇就画，没闲暇就罢，画起来，也比雕花省事得多。就觉得泌园师所说的"卖画养家"这句话，确实是既方便，又实惠。那时照相还没盛行，画像这一行手艺，生意是很好的。画像，我们家乡叫作描容，是描画人的容貌的意思。有钱的人，在生前总要画几幅小照玩玩，死了也要画一幅遗容，留作纪念。我从萧芗陔师傅和文少可那里，学会了这行手艺，还没有给人画过，听说画像的收入，比画别的来得多，就想开始干这一行了。沁园师知道我这意思，到处给我吹嘘，韶塘附近一带的人，都来请我去画，一开始，生意就很不错。每画一个像，他们送我二两银子，价码不算太少，但是有些爱贪小便宜的人，往往在画像之外，叫我给他们女眷画些帐檐、袖套、鞋样之类，甚至叫我画幅中堂，画堂屏条，算是白饶。好在这些东西，我随便画上几笔，倒也并不十分费事。我们湘潭风俗，新丧之家，妇女们穿的孝衣，都把袖头翻起，画上花样，算做装饰。这种零碎艺儿，更是画遗容时必须附带着画的，我也总是照办了。后来我又琢磨出一种精细画法，能够在画像的纱衣里面，透现出袍褂上的团龙花纹，人

日子无言，却刻画了所有变迁

家都说，这是我的一项绝技。人家叫我画细的，送我四两银子，从此就作为定例。我觉得画像挣的钱，比雕花多，而且还省事，因此，我就扔掉了斧锯钻凿一类家伙，改了行，专做画匠了。

山水

诗画篆刻渐渐成名

　　我添盖了一间书房，取名借山吟馆。房前屋后，种了几株芭蕉，到了夏天，绿荫铺阶，凉生几榻，尤其是秋风夜雨，潇潇籁籁，助人诗思。我有句云："莲花山下窗前绿，犹有挑灯雨后思。"

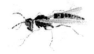

　　光绪十六年（庚寅·一八九〇），我二十八岁。十七年（辛卯·一八九一），我二十九岁。十八年（壬辰一八九二年），我三十岁。十九年（癸巳·一八九三）我三十一岁。二十年（甲午·一八九四），我三十二岁。这五年，我仍靠着卖画为生，来往于杏子坞韶塘周围一带。在我刚开始画像的时候，家景还是不很宽裕，常常为了灯盏缺油，一家子摸黑上床。有位朋友黎丹，号叫雨民，是沁园师的外甥，到我家来看我，留他住下，夜无油灯，烧了松枝，和他谈诗。另一位朋友王训，也是沁园师的亲戚，号叫仲言，他的家里有一部白香山《长庆集》，我借了来，白天没有闲暇，只有晚上回了家，才能阅读，也因家里没有灯油，烧了松柴，借着柴火的光亮，对付着把它读完。后来我到了七十岁时，想起了这件事，作过一首《往事示儿辈》的诗，说："村书无角宿缘迟，廿七年华始有师。灯盏无油何害事，自烧松火读唐诗。"没有读书的环境，偏有读书

日子无言，却刻画了所有变迁

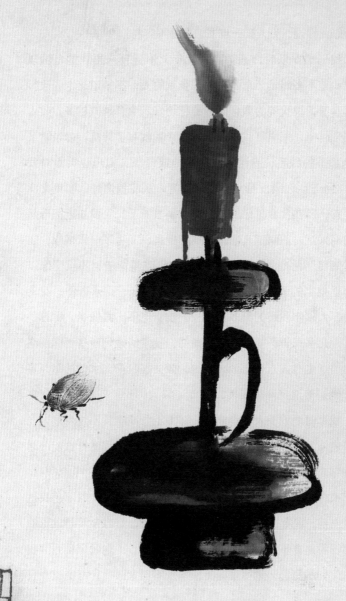

烛台

的嗜好，你说，穷人读一点书，容易不容易？

我三十岁以后，画像画了几年，附近百来里地的范围以内，我差不多跑遍了东西南北。乡里的人，都知道芝木匠改行做了画匠，说我画的画，比雕的花还好。生意越做越多，收入也越来越丰，家里靠我这门手艺，光景就有了转机。母亲紧皱了半辈子的眉毛，到这时才慢慢地放开了。祖母也笑着对我说："阿芝！你倒没有亏负了这支笔，从前我说过，哪见文章锅里煮，现在我看见你的画，却在锅里煮了！"我知道祖母是说的高兴话，就画了几幅画，挂在屋里，又写了一张横幅，题了"甑屋"两个大字，意思是："可以吃得饱啦，不至于像以前锅里空空的了。"那时我已并不专搞画像，山水人物、花鸟草虫，人家叫我画的很多，送我的钱，也不比画像少。尤其是仕女，几乎三天两朝有人要我画的，我常给他们画些西施、洛神之类。也有人点景要画细致的，像文姬归汉、木兰从军，等等。他们都说我画得很美，开玩笑似的叫我"齐美人"。老实说，我那时画的美人，论笔法，并不十分高明，不过乡里人光知道表面好看，家乡又没有比我画得好的人，我就算独步一时了。常言道"蜀中无大将，廖化作先锋"，他们这样抬举我，说起来，真是惭愧得很。但是，也有一批势利鬼，看不起我是木匠出身，画是要我画了，却不要我题款。好像是画是风雅的东西，我是算不得斯文中人，不是斯文人，不配题风雅画。我明白他们的意思，觉得很可笑，本来不愿意跟他们打交道，只

日子无言，却刻画了所有变迁

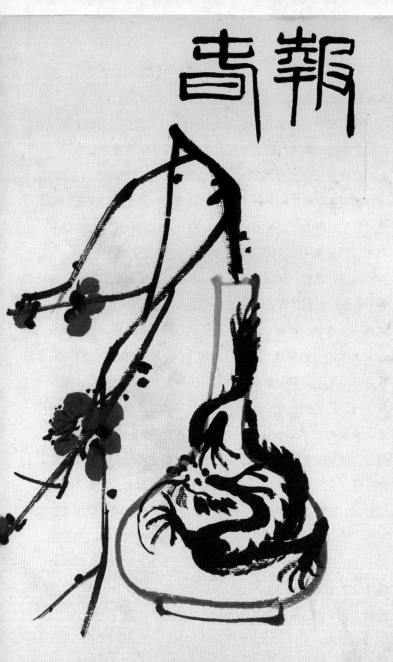

报春

是为了挣钱吃饭，也就不去计较这些。他们既不少给我钱，题不题款，我倒并不在意。

我们家乡，向来是没有裱画铺的，只有几个会裱画的人，在四乡各处，来来往往，应活做工，萧芗陔师傅就是其中的一人。我在沁园师家读书的时候，沁园师曾把萧师傅请到家来，一方面叫他裱画，一方面叫大公子仙甫跟他学做这门手艺。特地匀出了三间大厅，屋内中间，放着一张尺码很长很大的红漆桌子，四壁墙上，钉着平整干净的木板格子，所有轴杆、轴头、别子、绫绢、丝绦、宣纸，以及排笔、浆糊之类，置备得齐齐备备，应有尽有。沁园师对我说："濒生，你也可以学学！你是一个画家，学会了，装裱自己的东西，就透着方便些。给人家做做活，也可以作为副业谋生。"沁园师处处为我打算，真是无微不至。我也觉得他的话，很有道理，就同仙甫，跟着萧师傅，从托纸到上轴，一层一层的手续，都学会了。乡里裱画，全绫挖嵌的很少，讲究的，也不过"绫栏圈""绫镶边"而已，普通的都是纸裱。我反复琢磨，认为不论绫裱纸裱，裱得好坏，关键全在托纸，托得匀整平贴，挂起来，才不会有卷边抽缩、弯腰驼背等毛病。比较难的，是旧画揭裱。揭要揭得原件不伤分毫，裱要裱得清新悦目，遇有残破的地方，更要补得天衣无缝。一般裱画，只会裱新的，不会揭裱旧画，萧师傅是个全才，裱新画是小试其技，揭裱旧画是他的拿手本领。我跟他学了不少日子，把揭裱旧画的手艺也学会了。

日子无言，却刻画了所有变迁

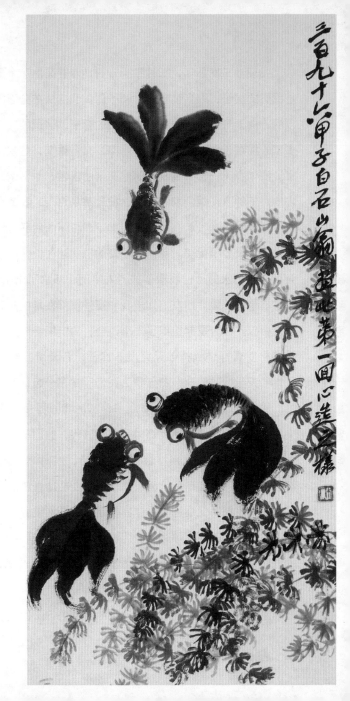

金鱼

我三十二岁那年，二月二十一日，春君又生了个男孩，这是我们的次子，取名良黼，号叫子仁。我自从在沁园师家读书以后，由于沁园师的吹嘘，朋友们的介绍，认识的人，渐渐地多了。住在长塘的黎松安，名培銮，又名德恂，是黎雨民的本家。那年春天，松安请我去画他父亲的遗像，他父亲是上年故去的。王仲言在他们家教家馆，彼此都是熟人，我就在松安家住了好多时候。长塘在罗山的山脚下，杉溪的后面，溪水从白竹坳来，风景很优美。那时，松安的祖父还在世，他老先生是会画几笔山水的，也收藏了些名人字画，都拿了出来给我看，我就临摹了几幅。朋友们知道我和王仲言都在黎松安家，他们常来相叙。仲言发起组织了一个诗会，约定集会地点，在白泉棠花村罗真吾、醒吾弟兄家里。真吾，名天用，他的弟弟醒吾，名天觉，是沁园师的侄婿，我们时常在一起，都是很相好的。讲实在的话，他们的书底子，都比我强得多，作诗的功夫，也比我深得多。不过那时是科举时代，他们多少有点弋取功名的心理，试场里用得着的是试帖诗，他们为了应试起见，都对试帖诗有相当研究，而且都曾下了苦功揣摩过的。试帖诗虽是工稳妥帖，又要圆转得体，作起来确是不很容易，但过于拘泥板滞，一点儿不见生气。我是反对死板板无生气的东西的，作诗讲究性灵，不愿意像小脚女人似的扭捏作态。因此，各有所长，也就各作一派。他们能用典故，讲究声律，这是我比不上的，若说作些陶写性情、歌咏自然的句子，他们也不一

日子无言，却刻画了所有变迁

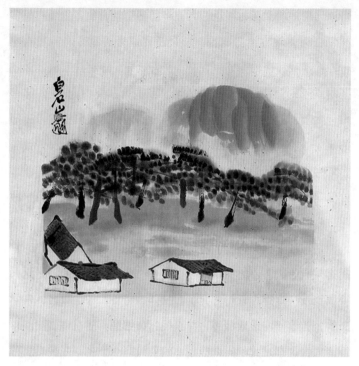

山居

定比我好了。

　　我们的诗会，起初本是四五个人，随时集在一起，谈诗论文，兼及字画篆刻、音乐歌唱，倒也兴趣很浓。只是没有一定日期，也没有一定规程。到了夏天，经过大家讨论，正式组成了一个诗社，借了五龙山的大杰寺内几间房子，作为社址，就取名为龙山诗社。五龙山在中路铺白泉的北边，离罗真吾、醒

吾弟兄所住的棠花村很近。大杰寺是明朝就有的，里面有很多棵银杏树，地方清静幽雅，是最适宜避暑的地方。诗社的主干，除了我和王仲言、罗真吾、醒吾弟兄，还有陈茯根、谭子荃胡立三，一共是七个人，人家称我们为"龙山七子"。陈茯根，名节，板桥人，谭子荃是罗真吾的内兄，胡立三是沁园师的侄子，都是常常见面的好朋友。他们推举我做社长，我怎么敢当呢？他们是世家子弟，学问又比我强，叫我去当头儿，好像是存心跟我开玩笑，我是坚辞不干。王仲言对我说："濒生，你太固执了！我们是论齿，七人中，年纪是你最大，你不当，是谁当了好呢？我们都是熟人，社长不过应个名而已，你还客气什么？"他们都附和王仲言的话，说我客气得无此必要。我没法推辞，只得答允了。社外的诗友，却也很多，常常来的，有黎松安、黎薇荪、黎雨民、黄伯魁、胡石庵、史刚存等诸人，也都是我们向来极相熟的。只有一个名叫张登寿、号叫仲飏的，是我新认识的。这位张仲飏出身跟我一样寒微，年轻时学过铁匠，也因自己发愤用功，读书读得很有一点成就，拜了我们湘潭的大名士王湘绮先生做老师，经学根柢很深，诗也作得非常工稳。乡里的一批势利鬼，背地里仍有叫他张铁匠的。这和他们在我改行以后，依旧叫我芝木匠是一样轻视的意思。我跟他，都是学过手艺的人，一见面就很亲热，交成了知己朋友。

　　光绪二十一年（乙未·一八九五），我三十三岁。黎松安

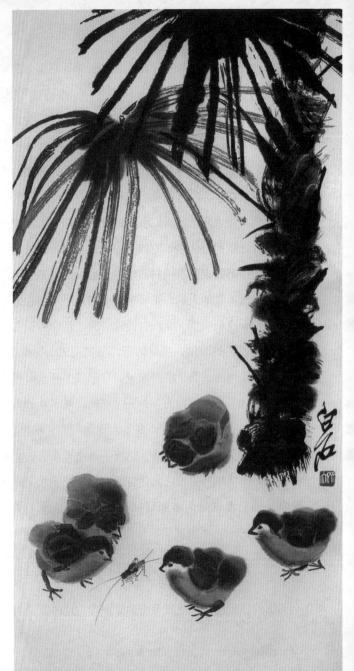

棕桐小鸡

家里，也组成了一个诗社。松安住在长塘，对面一里来地，有座罗山，俗称罗网山，因此，取名为"罗山诗社"。我们龙山诗社的主干七人，和其他社外诗友，也都加入，时常去作诗应课。两山相隔，有五十来里地，我们跑来跑去，并不嫌着路远。那年，我们家乡，遭逢了很严重的旱灾，田里的庄稼，都枯焦得不成样子，秋收是没有把握的了，乡里的饥民，就一群一群地到有钱人家去吃饭。我们家乡的富裕人家，家里都有谷仓，存着许多稻谷，年年吃掉了旧的，再存新的，永远是满满的一仓，这是古人所说积谷防饥的意思。可是富裕人家，究属是少数，大多数的人们，平日糊得上嘴，已不容易，哪有力量积存稻谷？逢到灾荒，就没有饭吃，为了活命？只有去吃富户一法。他们去的时候，排着队伍，鱼贯而进，倒也很守秩序，不是乱抢乱撞的。到了富户家里，自己动手开仓取谷，打米煮饭，但也并不是把富户的存谷完全吃光，吃了几顿饱饭，又往别的地方，换个人家去吃。乡里人称他们为"吃排饭"。但是他们一群去了，另一群又来，川流不息地来来去去，富户存的稻谷，归根结底，虽没吃光，也就吃得所剩无几了。我们这些诗友，恰巧此时陆续地来到黎松安家，本是为了罗山诗社来的，附近的人，不知底细，却造了许多谣言，说是长塘黎家，存谷太多，连一批破靴党（意指不安本分的读书人）都来吃排饭了。

　　那时，龙山诗社从五龙山的大杰寺内迁出，迁到南泉冲黎

 日子无言，却刻画了所有变迁

雨民的家里。我往来于龙山、罗山两诗社，他们都十分欢迎。这其间另有一个原因，原因是什么呢？他们要我造花笺。我们家乡，是买不到花笺的，花笺是家乡土话，就是写诗的诗笺。两个诗社的社友，都是少年爱漂亮，认为作成了诗，写的是白纸，或是普通的信笺，没有写在花笺上，觉得是一件憾事，有了我这个能画的人，他们就跟我商量了。我当然是义不容辞，立刻就动手去做，用单宣和官堆一类的纸，裁成八行信笺大小，在晚上灯光之下，一张一张地画上几笔，有山水，也有花鸟，也有草虫，也有鱼虾之类，着上了淡淡的颜色，倒也雅致得很。我一晚上能够画出几十张，一个月只要画上几个晚上，分给社友们写用，就足够的了。王仲言常常对社友们说："这些花笺，是濒生辛辛苦苦造成的，我们写诗的时候，一定要仔细地用，不要写错。随便糟蹋了，非但是怪可惜的，也对不起濒生熬夜的辛苦！"说起这花笺，另有一段故事：在前几年，我自知文理还不甚通顺，不敢和朋友们通信，黎雨民要我跟他书信往来，特意送了我一些信笺，逼着我给他写信，我就从此开始写起信来，这确是算得我生平的一个纪念。不过雨民送我的，是写信用的信笺，不是写诗用的花笺。为了谈起造花笺的事，我就想起黎雨民送我信笺的事来了。

光绪二十二年（丙申·一八九六），我三十四岁。我起初写字，学的是馆阁体，到了韶塘胡家读书以后，看了沁园、少蕃两位老师，写的都是道光年间我们湖南道州何绍基一体的

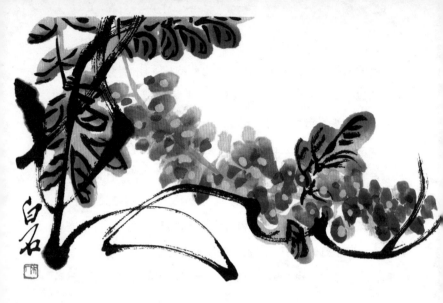

紫藤

字，我也跟着他们学了。又因诗友们，有几位会写钟鼎篆隶、
兼会刻印章的，我想学刻印章，必须先会写字，因之，我在闲
暇时候，也常常写些钟鼎篆隶了。前二年，我在别人家画像，
遇上了一个从长沙来的人，号称篆刻名家，求他刻印的人很
多，我也拿了一方寿山石，请他给我刻个名章。隔了几天，我
去问他刻好了没有，他把石头还给了我，说："磨磨平，再拿
来刻！"我看这块寿山石，光滑平整，并没有什么该磨的地
方，他既是这么说，我只好磨了再拿去。他看也没看，随手搁
在一边。又过了几天，再去问他，仍旧把石头扔还给我说："没
有平，拿回去再磨磨！"我看他倨傲得厉害，好像看不起我这
块寿山石，也许连我这个人，也不在他的眼中。我想："何必

日子无言，却刻画了所有变迁

为了一方印章，自讨没趣？"我气忿之下，把石头拿回来，当夜用修脚刀，自己把它刻了。第二天一早，给那家主人看见，很夸奖地说："比了这位长沙来的客人刻的，大有雅俗之分。"我虽觉得高兴，但也自知，我何尝懂得篆刻刀法呢！我那时刻印，还是一个门外汉，不敢在人前卖弄。朋友中间，王仲言、黎松庵、黎薇荪等，却都喜欢刻印，拉我在一起，教我一些初步的方法，我参用了雕花的手艺，顺着笔画，一刀一刀地削去，简直是跟了他们，闹着玩儿。

沁园师的本家胡辅臣，竹冲的一位绅士，是我朋友胡石庵的父亲，介绍我到皋山黎桂坞家去画像。胡黎两家，是世代姻亲，他们两家的人，我本也认识几位。皋山黎家，是清朝黎文肃公培敬的后人，黎培敬号叫简堂，是咸丰年的进士，做过贵州的学台、藩台，光绪初年，做过江苏抚台，死了没有多年。他家和长塘黎松安家是同族，我朋友黎雨民，就是文肃公的长孙，黎薇荪是文肃公的第三子，黎戬斋是薇荪之子，这三位我是熟识的。黎桂坞是文肃公的次子，薇荪的哥哥，我却是初次会见。还认识了文萧公的第四子铁安，是桂坞、薇荪的弟弟，雨民的叔叔。铁安不常刻印，但写的小篆功力非常精深，我慕名已久，此次见面，我就向他请教："我总是刻不好，有什么方法办呢？"铁安笑着说："南泉冲的楚石，有的是！你挑一担回家去，随刻随磨，你要刻满三四个点心盒，都成了石浆，那就刻得好了。"这虽是一句玩笑话，却也很有至理。从前少

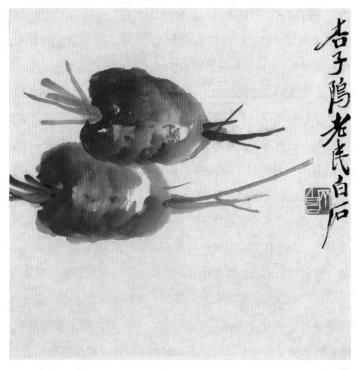

萝卜

蕃师对我说的"天下无难事，只怕有心人"，就是这个意思。
我于是打定主意，发奋学刻印章，从多磨多刻这句话上着想，
去下功夫了。

黎松安是我最早的印友，我常到他家去，跟他切磋，一去
就在他家住上几天。我刻着印章，刻了再磨，磨了又刻，弄得
我住的他家的客室里，四面八方，满都是泥浆，移东移西，无

日子无言，却刻画了所有变迁

处插脚，几乎一屋子都变成了池底。松安很鼓励我，还送给我丁龙泓、黄小松两家刻印的拓片，我很想学他们两人的刀法，只因拓片不多，还摸不到门径，那时，青田、寿山等石章，在我们家乡不十分容易买到，价格也不便宜，像鸡血、田黄，等等，更是贵重得了不得。我在一处人家画像，无意间买到了那家旧存的几块印章，都是些青田、寿山石的，松安知道了，冒着大风雨，到我家，说是分我的石章来的，他真可以算是一个印迷了。我作过《忆罗山往事》的诗，说："石潭旧事等心孩，磨石书堂水亦灾。风雨一天拖两屐，伞扶飞到赤泥来。"石潭、赤泥都是地名。石潭离罗山不过一里来地，在杉溪的下游。赤泥冲离罗山西北也只有一里来地。这两处，都是离松安家很近。那年秋天，我们几个人，都在杉溪附近散步，溪上有一独木桥，桥身很窄，人都不敢在上面走，松安取出一块青田石章，说："谁能倒退走过此桥，我把这块石章奉送。"我说："我来试试。"我真的倒退走过了桥，又倒退走了回来，松安也真的把石章送了给我。我后来有过一首诗，送给松安，说："三十年前溪上路，与君颜色未曾凋。丹枫乱落黄花瘦，人影水光独木桥。"就是指的这回事。当时我和松安的兴致，都是很高的。松安比我小八岁，天资比我高得多，刻的印章也比我好得多，他是模仿邓石如的，功夫很深。他中年以后，因为刻印易伤眼力，不愿再刻，所以他的本领，没有大显于世，这是很可惜的。我记得：我初次正式刻成的一方闲章，刻的是三个字"金

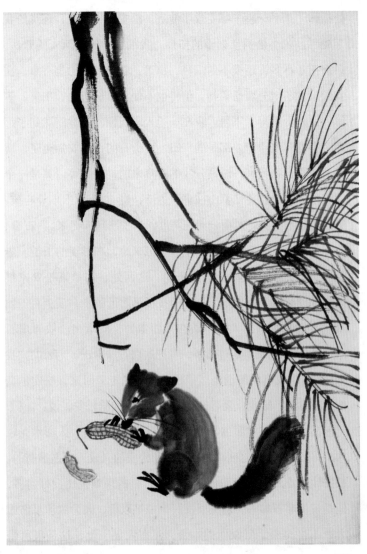

松鼠

 日子无言，却刻画了所有变迁

石癖"，就是在松安家里刻的，留在他家作纪念，听说保存了好几十年，直到抗日战事胜利的前一年，在兵乱中失去了。

　　光绪二十三年（丁酉·一八九七），我三十五岁。二十四年（戊戌·一八九八），我三十六岁。我在三十五岁以前，始终没曾离开家乡，足迹所到之处，只限于杏子坞附近百里之内，连湘潭县城都没有去过。直到三十五岁那年，才由朋友介绍，到县城里去给人家画像。城里的人，看我画得不错，把我的姓名，传开了去，请我画像的人渐多，我就常常地进城去了。祖母看我城乡奔波，在家闲着的时候很少，笑着对我说："你小时候，算命先生说你长大了，一定要离别故乡，看来，这句话倒要应验的了。"我在湘潭城内，认识了郭葆生，名叫人漳，是个道台班子（有了道台资格还未补到实缺的人）的大少爷。又认识了一位桂阳州的名士夏寿田，号叫午诒，也是一位贵公子。回家后，仍和一般老朋友们在一起，作诗刻印章。黎松安知道我小时候多病，又曾吐过血，此刻见我跑东跑西，很够忙的，屡次劝我戒除吸水烟的习惯，说："吸烟对于身体，大有妨害，尤其你这个早年吐过血的人，更要小心！"我敷衍他的面子，口头上是答应不吸了，背了他还是照样地吸。有一天，给他发觉了，他气恼到了极点，绷起着脸，大声地说了我一顿，又逼着我到孔夫子的神牌面前，叫我行礼宣誓。朋友这样地爱惜我，真是出于一番诚意，我怎能辜负了他呢？从此我把吸水烟的习惯，完全戒掉了。这时松安家新造了一所书楼，

名叫诵芬楼，罗山诗社的诗友们，就在那里集会，我们龙山诗社的人，也常去参加。次年，我三十六岁。春君生了个女孩，小名叫作阿梅。黎薇荪的儿子戬齐，交给我丁龙泓、黄小松两家的印谱，说是他父亲从四川寄回来送给我的。薇荪是甲午科的翰林，外放在四川做官，他们父子俩跟我都是十分相好的。前年，黎松安给过我丁、黄刻印的拓片，现在薇荪又送我丁、黄印谱，我对于丁、黄两家精密的刀法，就有了途轨可循了。

光绪二十五年（己亥·一八九九），我三十七岁。正月，张仲飏介绍我去拜见王湘绮先生，我拿了我作的诗文，写的字，画的画，刻的印章，请他评阅。湘公说："你画的画，刻的印章，又是一个寄禅黄先生哪！"湘公说的寄禅，是我们湘潭有名的一个和尚，俗家姓黄，原名读山，是宋朝黄山谷的后裔，出家后，法名敬安，寄禅是他的法号，他又自号为八指头陀。他也是少年寒苦，自己发奋成名，湘公把他来比我，真是抬举我了。那时湘公的名声很大，一般趋势好名的人，都想列入门墙，递上一个门生帖子，就算作王门弟子，在人前卖弄卖弄，觉得很有光彩了。张仲飏屡次劝我拜湘公的门，我怕人家说我标榜，迟迟没有答应。湘公见我这人很奇怪，说高傲不像高傲，说趋附又不肯趋附，简直莫名其所以然。曾对吴邵之说："各人有各人的脾气，我门下有铜匠衡阳人曾招吉，铁匠我同县乌石寨人张仲飏，还有一个同县的木匠，也是非常好学的，却始终不肯做我的门生。"这话给张仲飏听到了，特来告

日子无言，却刻画了所有变迁

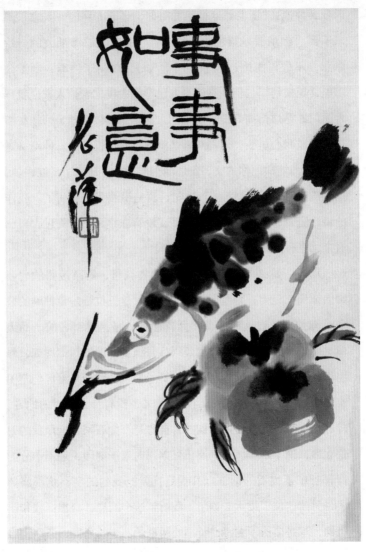

事事如意

诉我，并说："王老师这样地看重你，还不去拜门？人家求都求不到，你难道是招也招不来吗？"我本也感激湘公的一番厚意，不敢再固执，到了十月十八日，就同了仲飏，到湘公那里，正式拜门。但我终觉得自己学问太浅，老怕人家说我拜入王门，是想抬高身份，所以在人面前，不敢把湘绮师挂在嘴边。不过我心里头，对湘绮师是感佩得五体投地的。仲飏又对我说："湘绮师评你的文，倒还像个样子，诗却成了《红楼梦》里呆霸王薛蟠的一体了。"这句话真是说着我的毛病了。我作的诗，完全写我心里头要说的话，没有在字面上修饰过，自己看来，也有点呆霸王那样的味儿哪！

那时，黎铁安又介绍我到长沙省城里，给茶陵州的著名绅士谭氏三兄弟，刻他们的收藏印记。这三位都是谭钟麟的公子。谭钟麟做过闽浙总督和两广总督，是赫赫有名的一品大员。他们三兄弟，大的叫谭延闿，号组安；次的叫谭恩闿，号组庚；小的叫谭泽闿，号组同，又号瓶斋。我一共给他们刻了十多方印章，自己看着，倒还过得去，没有什么不对的地方。却有一个丁拔贡，名叫可钧的，自称是个金石家，指斥我的刀法太懒，说了不少坏话。谭氏兄弟那时对于刻印，还不十分内行，听了丁拔贡的话，以耳代目，就把我刻的字，统都磨掉了，另请这位丁拔贡去刻了。我听到这个消息，心想：我和丁可钧，都是模仿丁龙泓、黄小松两家的，走的是同一条路，难道说，他刻得对，我就不对了么？究竟谁对谁不对，懂得此道

日子无言，却刻画了所有变迁

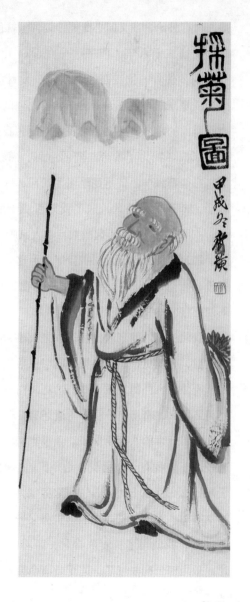

采菊图

的人自有公论，我又何必跟他计较，也就付之一笑而已。

光绪二十六年（庚子·一九〇〇），我三十八岁。湘潭县城内，住着一位江西盐商，是个大财主。他逛了一次衡山七十二峰，以为这是天下第一胜景，想请人画个南岳全图，作为他游山的纪念。朋友介绍我去应征，我很经意地画成六尺中堂十二幅。我为了凑合盐商的意思，着色特别浓重；十二幅画，光是石绿一色，足足地用了二斤，这真是一个笑柄。盐商看了，却是十分满意，送了我三百二十两银子。这三百二十两，在那时是一个了不起的数目，人家听了，吐吐舌头说："这还了得，画画真可以发财啦！"因为这一次画，我得了这样的高价，传遍了湘潭附近各县，从此我卖画的声名，就大了起来，生意也就愈发地多了。

我住的星斗塘老屋，房子本来很小，这几年，家里添了好多人口，显得更狭窄了。我拿回了三百二十两银子，就想另外找一所住房，住得宽敞一些。恰巧离白石铺不远的狮子口，在莲花砦下面，有所梅公祠，附近还有几十亩祠堂的祭田，正在招人典租，索价八百两银子。我很想把它承典过来，只是没有这些银子。我有一个朋友，是种田的，他愿意典祠堂的祭田，于是我出三百二十两，典住祠堂房屋，他出四百八十两，典种祠堂祭田。事情办妥，我祖母和我父母，都不很赞成，但也并不反对，我就同了我妻陈春君，带着我们两个儿子，两个女儿，搬到梅公祠去住了。莲花砦离余霞岭，有二十来里地，一

日子无言，却刻画了所有变迁

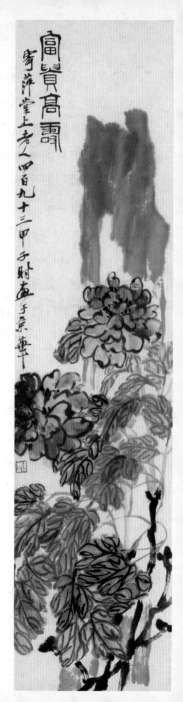

富贵高寿四屏条之牡丹

望都是梅花，我把住的梅花祠，取名为百梅书屋。我作过一首诗，说："最关情是旧移家，屋角寒风香径斜。二十里中三尺雪，余霞双屐到莲花。"梅公祠边，梅花之外，还有很多木芙蓉，花开时好像铺着一大片锦绣，好看得很。我定居北京以后，回想那时的故居，也曾题过一首诗："廿年不到莲花洞，草木余情有梦通。晨露替人垂别泪，百梅祠外木芙蓉。"梅公祠内，有一点空地，我添盖了一间书房，取名借山吟馆。房前屋后，种了几株芭蕉，到了夏天，绿荫铺阶，凉生几榻，尤其是秋风夜雨，潇潇簌簌，助人诗思。我有句云："莲花山下窗前绿，犹有挑灯雨后思。"这一年我在借山吟馆里，读书学诗，作的诗，竟有几百首之多。

梅公祠离星斗塘不过五里来地，并不太远。我和春君，常常回到星斗塘去看望祖母和我父亲母亲，他们也常到梅公祠来玩儿。从梅公祠到星斗塘，沿路水塘内种的都是荷花，到花盛开之时，在塘边行走，一路香风沁人心脾。我有两句诗说："五里新荷田上路，百梅祠到杏花村。"我在梅公祠门前的水塘内，也种了不少荷花，夏末秋初，结的莲蓬很多，在塘边用稻草搭盖了一个棚子，嘱咐我两个儿子，轮流看守。那年，我大儿子良元，年十二岁，次儿良黼，年六岁。他们兄弟俩，平常日子，到山上去砍柴，砍得挺卖力气，我见了心里很喜欢。穷人家的孩子，总是手脚勤些的好。有一天，中午刚过，我到门前塘边闲步，只见良黼躺在草棚之下，睡得正香。草棚是很小

日子无言，却刻画了所有变迁

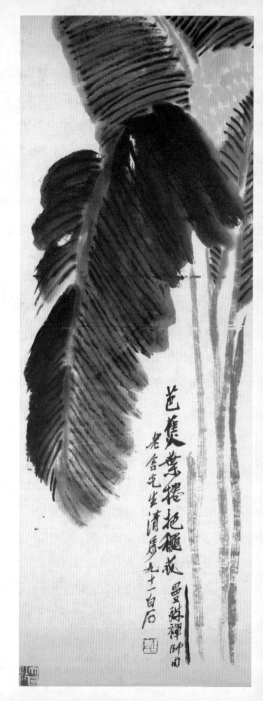

芭蕉

的，遮不了他整个身体，棚子顶上盖的稻草，又极稀薄，他穿了一件破旧的短衣，汗出得像流水一样。我看看地上的草，都给太阳晒得枯了。心想，他小小年纪，在这毒烈的太阳底下，怎么能受得了呢？就叫他道："良黼，你睡着了吗？"他从睡梦中霍地坐了起来，怕我责备，擦了擦眼睛，对我看看，喘着气，咳嗽了一声。我看他怪可怜的，就叫他跟我进屋去，这孩子真是老实极了。

　　光绪二十七年（辛丑·一九〇一），我三十九岁。朋友问我："你的借山吟馆，取了借山两字，是什么意思？"我说："意思很明白，山不是我所有，我不过借来娱目而已！"我就画了一幅《借山吟馆图》，留作纪念。有人介绍我到湘潭县城里，给内阁中书李家画像。这位李中书，名叫镇藩，号翰屏，是个傲慢自大的人，向来是谁都看不起的，不料他一见我面，却谈得非常之好，而且还彬彬有礼。我倒有点奇怪了，以为这样一个有名的狂士，怎么能够跟我交上朋友了呢？经过打听，原来他有个内阁中书的同事，是湘绮师的内弟蔡枚功，名毓春，曾经对他说过："国有颜子而不知，深以为耻。"蔡公这样地抬举我，李翰屏也就对我另眼相看了。那年十二月十九日，我遭逢了一件不幸的事情，我祖母马孺人故去了。我小时候，她掮了我下地做活，在穷苦无奈之时，她宁可自己饿着肚子，留了东西给我吃，想起了以前种种情景，心里头真是痛如刀割。

日子无言，却刻画了所有变迁

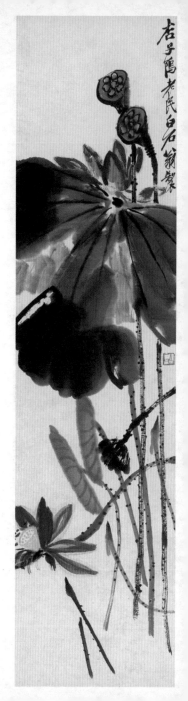

富贵高寿四屏条之荷花

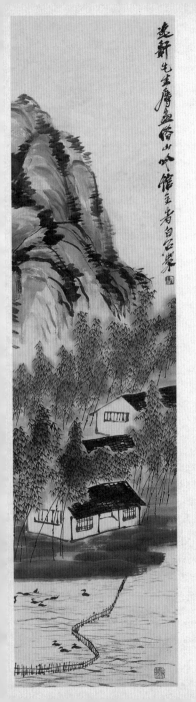

山水

五出五归

　　我学取了崇德桥附近一位老农的经验，
凿竹成笕，引导山泉从后院进来，客到烧
茶，不必往外挑水，很为方便。寄萍堂内的
一切陈设，连我作画刻印的几案，都由我自
出心裁，加工制成，一大半还是我自己动手
做的。

　　光绪二十八年（壬寅·一九〇二），我四十岁。四月初四日，春君又生了个男孩，这是我们的第三子，取名良琨，号子如。我在四十岁以前，没有出过远门，来来往往，都在湘潭附近各地。而且到了一地，也不过稍稍勾留，少则十天半月，至多三五个月。得到一点润笔的钱，就拿回家去，奉养老亲，抚育妻子。我不希望发什么财，只图糊住了一家老小的嘴，于愿已足，并不作远游之想。那年秋天，夏午诒由翰林改官陕西，从西安来信，叫我去教他的如夫人姚无双学画，知道我是靠作画刻印的润资度日的，就把束脩和旅费，都汇寄给我。郭葆生也在西安，怕我不肯去，寄了一封长信来，说："无论作诗作文，或作画刻印，均须于游历中求进境。作画尤应多游历，实地观察，方能得其中之真谛。古人云，得江山之助，即此意也。作画但知临摹前人名作或画册画谱之类，已落下乘，倘复仅凭耳食，随意点缀，则隔靴搔痒，更见其百无一是矣。兄能

日子无言，却刻画了所有变迁

常作远游，眼界既广阔，心境亦舒展，辅以颖敏之天资、深邃之学力，其所造就，将无涯涘，较之株守家园、故步自封者，诚不可以道理计也。关中夙号天险，山川雄奇，收之笔底，定多杰作。兄仰事俯蓄，固知惮于旅寄，然为画境进益起见，西安之行，尚望早日命驾，毋劳踌躇！"我经他们这样督促，就和父母商量好了，于十月初，别了春君，动身北上。有一个

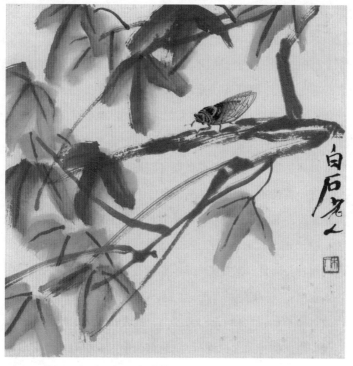

红叶知了

十三岁的姑娘，天资很聪明，想跟我学画，我因为要远游，没有答允她。她来信说："俟为白石门生后，方为人妇，恐早嫁有管束，不成一技也。"我看她很有志气，在动身到西安之前，特地去跟她话别。想不到她不久就死了，这一别竟不能再见，真是遗憾得很。十多年后，我想起了她，曾经作过两首诗："最堪思处在停针，一艺无缘小满襟。放下绣针伸一指，凭空不语写伤心。""一别家山十载余，红鳞空费往来书。伤心未了门生愿，怜汝罗敷未有夫。"我生平念念不忘的文字艺术知己，这位小姑娘，乃是其中的一个。

那时，水陆交通，很不方便，长途跋涉，走得非常之慢，我却趁此机会，添了不少画料。每逢看到奇妙景物，我就画上一幅。到此境界，才明白前人的画谱，造意布局，和山的皴法，都不是没有根据的。我在中途，画了很多，最得意的有两幅：一幅是路过洞庭湖，画的是《洞庭看日图》；我六十岁后，补题过一首诗："往余过洞庭，鲫鱼下江吓。浪高舟欲埋，雾重湖光没。雾中东望一帆轻，帆腰日出如铜钲。举篙敲钲复住手，窃恐蛟龙闻欲惊。湘君驶云来，笑我清狂客。请博今宵欢，同看长圆月。回首二十年，烟霞在胸膈。君山初识余，头还未全白。"一幅是快到西安之时，画的是《灞桥风雪图》，我也题过一首诗："名利无心到二毛，故人一简远相招。蹇驴背上长安道，雪冷风寒过灞桥。"这两幅图，我都列入《借山吟馆图卷》之内。

日子无言，却刻画了所有变迁

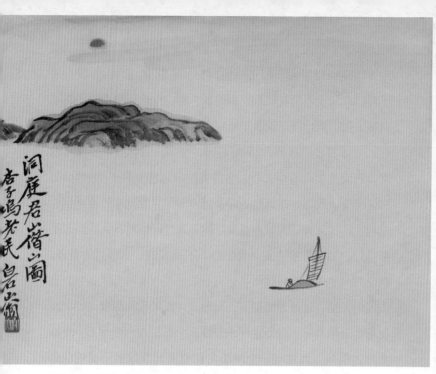

借山图册之洞庭君山

　　我到西安，已是十二月中旬了。见着午诒，又会到了葆生，张仲飏也在西安，还认识了长沙人徐崇立。无双跟我学画，倒也闻一知十，进步很快，我门下有这样一个聪明的女弟子，觉得很高兴，就刻了一方印章"无双从游"，作为纪念。我同几位朋友，暇时常去游览西安附近名胜，所有碑林、雁塔坡、牛首山、华清池等许多名迹，都游遍了。在快要过年的时候，午诒介绍我去见陕西臬台樊樊山。樊山名增祥，号云门，湖北恩施人，是当时的名士，又是南北闻名的大诗人。我刻了

几方印章，带了去，想送给他。到了臬台衙门，因为没有递"门包"，门上不给我通报，白跑了一趟。午诒跟樊山说了，才见着了面。樊山送了我五十两银子，作为刻印的润资，又替我订了一张刻印的润例："常用名印，每字三金，石广以汉尺为度，石大照加。石小二分，字若黍粒，每字十金。"是他亲笔写好了交给我的。在西安的许多湖南同乡，看见臬台这样地看得起我，就认为是大好的进身之阶。张仲飏也对我说，机会不可错过，劝我直接去走臬台门路，不难弄到一个很好的差事。我以为一个人要是利欲熏心，见缝就钻，就算钻出了名堂，这个人的人品，也可想而知了。因此，仲飏劝我积极营谋，我反而劝他悬崖勒马。仲飏这样一个热衷功名的人，当然不会受我劝的，但是像我这样一个淡于名利的人，当然也不会听他的

梅花

日子无言，却刻画了所有变迁

话。我和他，从此就有点小小隔阂，他的心里话，也就不跟我说了。

光绪二十九年（癸卯·一九〇三），我四十一岁。在西安住了三个来月，夏午诒要进京谋求差事，调省江西，邀我同行。樊樊山告诉我，他五月中也要进京，慈禧太后喜欢绘画，官内有位云南籍的寡妇缪素筠，给太后代笔，吃的是六品俸，他可以在太后面前推荐我，也许能够弄个六七品的官衔。我笑着说："我是没见过世面的人，叫我去当内廷供奉，怎么能行呢？我没有别的打算，只想卖卖画，刻刻印章，凭着这一双劳苦的手，积蓄得三二千两银子，带回家去，够我一生吃喝，也就心满意足了。"夏午诒说："京城里遍地是银子，有本领的人，俯拾即是，三二千两银子，算得了什么！濒生当了内廷供奉，在外头照常可以卖画刻印，还怕不够你一生吃喝吗？"我听他们都是官场口吻，不便接口，只好相对无言了。我在西安，住得虽不甚久，却有些留恋之意，在离开之前，又去游了一次雁塔，题了一首诗："长安城外柳丝丝，雁塔曾经春社时。无意姓名题上塔，至今人不识阿芝。"我不喜欢出风头的意思，在这首诗里，说得很明白的了。

三月初，我随同午诒一家，动身进京。路过华阴县，登上了万岁楼，面对华山，看个尽兴。一路桃花，长达数十里，风景之美，真是生平所仅见。到晚晌，我点上了灯，在灯下画了一幅《华山图》。华山山势陡立，看去真像刀削一样。渡了黄

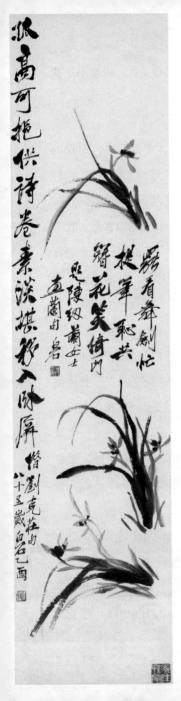

兰花

河，在弘农涧地方，远看嵩山，另是一种奇景。我向旅店中借了一张小桌子，在涧边画了一幅《嵩山图》。这图同《华山图》，我都收在《借山图卷》内了。在漳河岸边，看见水里有一块长方形的石头，好像是很光滑的，我想取了来，磨磨刻字刀，倒是十分相宜。拾起来仔细一看，却是块汉砖，铜雀台的遗物，无意间得到了稀见的珍品，真是喜出望外。可惜十多年后，在家乡的兵乱中，给土匪抢去了。

我进了京城，住在宣武门外北半截胡同夏午诒家。每天教无双学画以外，应了朋友的介绍，卖画刻印章。闲暇时候，当去逛琉璃厂，看看古玩字画。也到大栅栏一带去听听戏。认识了湘潭同乡张翙六，号贡吾；衡阳人曾熙，号农髯；江西人李瑞荃，号筠庵。其余还有不少的新知旧友，常在一起游宴。但是一般势利的官场中人，我是不愿和他们接近的。记得我初认识曾农髯时，误会他是个势利人，嘱咐午诒家的门房待他来时，说我有病，不能会客。他来过几次，都没见着。一次他又来了，不待通报，直闯进来，连声说："我已经进来，你还能不见我吗？"我无法再躲，只得延见。农髯是个风雅的饱学之士，后来跟我交得很好，当初是我错看了他，实在抱歉之极。三月三十日那天，午诒同杨度等发起，在陶然亭饯春，到了不少的诗人，我画了一幅《陶然亭饯春图》。杨度，号晰子，湘潭同乡，也是湘绮师的门生。我作过一首诗，寄给樊樊山，中有四句说："陶然亭上饯春早，晚钟初动夕阳收。挥毫无计留

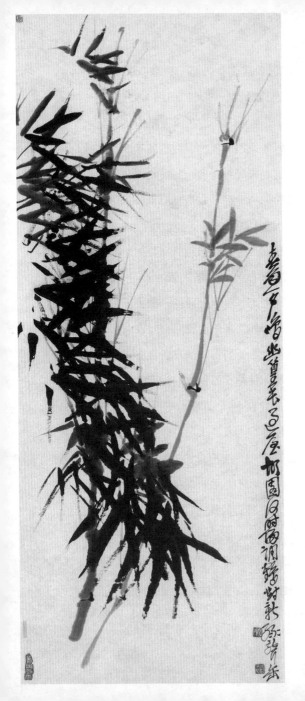

竹

春住，落霞横抹胭脂愁。"就是说的那年我画《饯春图》这回事。

到了五月，听说樊山已从西安启程，我怕他来京以后，推荐我去当内廷供奉，少不得要添出许多麻烦。我向午诒说："离家半年多，想念得很，打算出京回家去了。"午诒留着我，我坚决要走。他说："既然留你不得，我也只好随你的便！我想，给你捐个县丞，指省江西，你到南昌去候补，好不好呢？县丞虽是微秩，究属是朝廷的命官，慢慢地磨上了资格，将来署个县缺，是并不难的。况且我是要到江西去的，替你打点打点，多少总有点照应。"我说："我哪里会做官，你的盛意，我只好心领而已。我如果真的到官场里去混，那我简直是受罪了！"午诒看我意志并无犹豫，知道我是决不会干的，也就不再勉强，把捐县丞的钱送了给我。我拿了这些钱，连同在西安、北京卖画刻印章的润资，一共有了二千多两银子，可算是不虚此行了。我在北京临行之时，买了点京里的土产，预备回家后送送亲友，又在李玉田笔铺，定制了画笔六十支，每支上面挨次刻着号码，自第一号起，至第六十号止，刻的字是"白石先生画笔第几号。"当时有人说不该自称先生，这样的刻，未免狂妄。实则从前金冬心就自己称过先生，我模仿着他，有何不可呢？樊樊山在我出京后不久，也到了京城，听说我已走了，对夏午说："齐山人志行很高，性情却有点孤僻啊！"

我出京后，从天津坐海轮，过黑水洋，到上海，再坐江

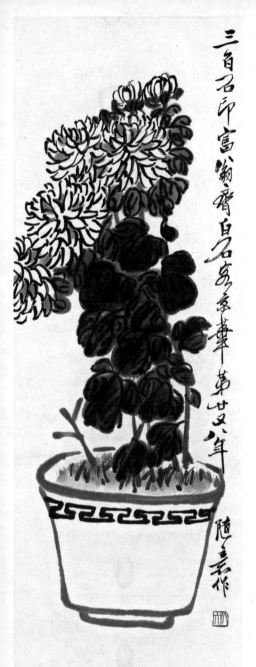

三百石印富翁齐白石客京华第廿八年

随□老人作

菊花

金井写生

轮，转汉口，回到家乡，已是六月炎天了。我从壬寅年四十岁起至己酉年四十七岁止，这八年中，出过远门五次，是我生平可纪念的五出五归。这次远游西安、北京，绕道天津、上海回家，是我五出五归中的一出一归，也就是我出门远游的第一次。那时，同我合资典租梅公祠祭田的那位朋友想要退田，和我商量，我在带回家的二千多两银子中，提出四百八十两给了他，以后梅公祠的房子和祭田，统都归我承典了。我回乡以后，仍和旧日师友常相晤叙，作画吟诗刻印章，是每天的日课。胡沁园师见了我画的《华山图》，很为赏识，赞不绝口，拿来一把团扇，叫我缩写在他的扇面上，我就很经意地给他画

五出五归　　137

了。沁园师很高兴，笑着对我说："读万卷书，行万里路，都是人生快意之事，第二句你做到了，慢慢地再做到第一句，那就更好了。"沁园师总是很诚恳地这样期许我。

光绪三十年（甲辰·一九○四），我四十二岁。春间，王湘绮师约我和张仲飏同游南昌。过九江，游了庐山。到了南昌，住在湘绮师的寓中，我们常去游滕王阁、百花洲等名胜。铜匠出身的曾招吉，那时在南昌制造空运大气球，听说他试验了几次，都掉到水里去了，人都作为笑谈，他仍是专心壹志地研究。他也是湘绮师的门生，和铁匠出身的张仲飏、木匠出身的我，同称"王门三匠"。他们二人的学问，也许比我高明些，但是性情可不与我一样。仲飏也是新从陕西回来，他是一个热心做官的人，喜欢高谈阔论，说些不着边际的大话，表示他的抱负不凡。招吉平常日子都穿着官靴，走起路来，迈着鸭子似的八字方步，表示他是一个会作文章的读书人。南昌是江西省城，大官儿不算很少，钦慕湘绮师的盛名，时常来登门拜访。仲飏和招吉，依傍老师的面子，周旋其间，倒也认识了很多阔人。我却怕和他们打着交道，看见他们来了，就躲在一边，避不见面，并不出去招呼，所幸他们认识我的很少。仲飏、招吉常常笑我是个迂夫子，我也只能甘心做我的迂夫子而已。

七夕那天，湘绮师在寓所，招集我们一起饮酒，并赐食石榴。席间，湘绮师说："南昌自从曾文正公去后，文风停顿了好久，今天是七夕良辰，不可无诗，我们来联句吧！"他就自

日子无言，却刻画了所有变迁

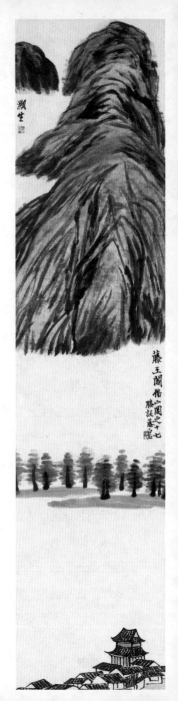

滕王阁

己首唱了两句:"地灵胜江汇,星聚及秋期。"我们三个人听了,都没有联上,大家互相看看,觉得很不体面。好在湘绮师是知道我们底细的,看我们谁都联不上,也就罢了。我在夏间,曾把我所刻的印章拓本,呈给湘绮师评阅,并请他做篇序文。就在那天晚上,湘绮师把做成的序文给了我。文内有几句话说:"白石草衣,起于造士,画品琴德,俱入名域,尤精刀笔,非知交不妄应。朋座密谈时,有生客至,辄逡巡避去,有高世之志,而恂恂如不能言。"这虽是他老人家溢美之言,太夸奖了我,但所说我的脾气,确是一点不假,真可以算是我的知音了。到了八月十五中秋节,我才回到家乡。这是我五出五归中的二出二归。想起七夕在南昌联句之事,觉得作诗这一门,倘不多读点书,打好根基,实在不是容易的事。虽说我也会哼几句平平仄仄,怎么能够自称为诗人了呢?因此,就把借山吟馆的"吟"字删去,我的书室,只名为"借山馆"了。

　　光绪三十一年(乙巳·一九〇五),我四十三岁。在黎薇荪家里见到赵之谦的《二金蝶堂印谱》,借了来,用朱笔勾出,倒和原本一点没有走样。从此,我刻印章,就模仿赵㧑叔的一体了。我作画,本是画工笔的,到了西安后,渐渐必用大写意笔法。以前我写字,是学何子贞的,在北京遇到了李筠庵,跟他学魏碑,他叫我临《爨龙颜碑》,我一直写到现在。人家说我出了两次远门,作画写字刻印章,都变了样啦,这确是我改变作风的一个大枢纽。七月中旬,汪颂年约我游桂林。颂年名

日子无言,却刻画了所有变迁

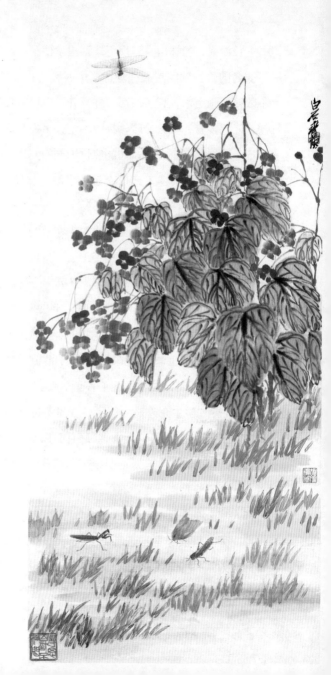

海棠秋声

诒书，长沙人，翰林出身，现行广西提学使。广西的山水，是天下著名的，我就欣然而往。进了广西境内，果然奇峰峻岭，目不暇接。画山水，到了广西，才算开了眼界啦！只是桂林的气候，倏忽多变，炎凉冷暖，捉摸不定，出去游览，发源把锦夹单三类衣服，带个齐全，才能应付天气的变化。我作过一首诗："广西时候不相侔，自打衣包作小游。一日扁舟过阳朔，南风轻葛北风裘。"并不是过甚其辞。

我在桂林，卖画刻印为生。樊樊山在西安给我定的刻印润格，我借重他的大名，把润格挂了出去，生意居然很好。我做了一首纪事诗："眼昏隔雾尚雕镂，好事诸公肯出钱。死后问心何值得，寻常一字价三千。"那时，宝庆人蔡锷，号松坡，新从日本回国，在桂林创办巡警学堂。看我赋闲无事，托人来说，巡警学堂的学生，每逢星期日放假，常到外边去闹事，想请我在星期日那天，去教学生们作画，每月送我薪资三十两银子。我说："学生在外边会闹事，在里头也会闹事，万一闹出轰教员的事，把我轰了出来，颜面何存，还是不去的好。"三十两银子请个教员，在那时是很丰厚的薪资，何况一个月只教四天的课，这是再优惠没有的了。我坚辞不就，人都以为我是个怪人。松坡又有意自己跟我学画，我也婉辞谢绝。

有一天在朋友那里，遇到一位和尚，自称姓张，名中正，人都称他为张和尚。我看他行动不甚正常，说话也多可疑，问他从哪里来，往何处去，他都闪烁其词，没曾说出一个准地

葫芦

方，只是吞吞吐吐地"唔"了几声，我也不便多问了。他还托我画过四条屏，送了我二十块银圆。我打算回家的时候，他知道了，特地跑来对我说："你哪天走？我预备骑着马，送你出城去！"这位和尚待友倒是很殷勤的。也到了民国初年，报纸上常有黄克强的名字，是人人知道的。朋友问我："你认识黄克强先生吗？"我说："不认识。"又问我："你总见过他？"我说："素昧平生。"朋友笑着说："你在桂林遇到的张和尚，既不姓张，又不是和尚，就是黄先生。"我才恍然大悟，但是我和黄先生始终没曾再见过面。

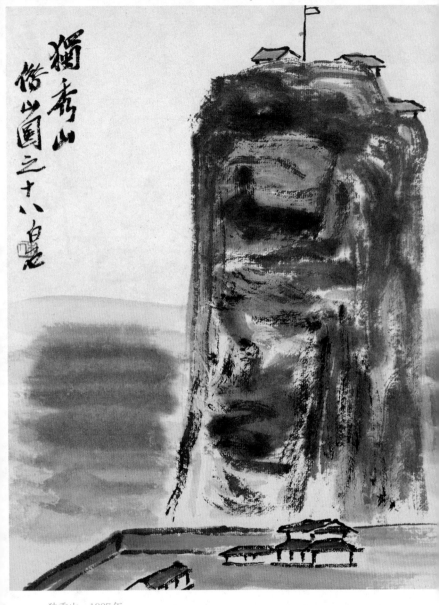

独秀山　1927年

 日子无言，却刻画了所有变迁

光绪三十二年（丙午·一九〇六），我四十四岁。在桂林过了年，打算要回家，画了一幅《独秀山图》，作为此游的纪念，我把这图也收入《借山图卷》里去。

　　许多朋友知道我要走了，都留着我不放，我说回家去看看再来。正想动身的时候，忽接我父亲来信，说是四弟纯培和我的长子良元，从军到了广东，因为他们叔侄两人年轻，没曾出过远门，家里很不放心，叫我赶快去追寻。我也觉得事出突然，就辞别众友，取道梧州，到了广州，住在祇园寺庙内。探得他们跟了郭葆生，到钦州去了。原来现任两广总督袁海观，也是湘潭人，跟葆生是亲戚。葆生是个候补道，指省广东不久，就放了钦廉兵备道。钦廉是钦州廉州两个地方，道台是驻在钦州的。纯培和良元，是葆生叫去的，他们怕家里不放远行，瞒了人，偷偷地到了广东。我打听到确讯，匆匆忙忙地赶了一千多里的水陆路程，到了钦州。葆生笑着说："我叫他们叔侄来到这里，连你这位齐山人也请到了！"我说："我是找他们来的，既已见到，家里也就放心了。"葆生本也会画几笔花鸟，留我住了几个月，叫他的如夫人跟我学画。他是一个好名的人，自己画得虽不太好，却很喜欢挥毫，官场中本没有真正的是非，因为他官衔不小，求他画的人倒也不少。我到了以后，葆生好像有了一个得力的帮手，应酬画件，就叫我代为捉刀。我在他那里，代他画了很多，他知道我是靠卖画为生的，送了我一笔润资。他收罗的许多名画，像八大山人、徐青

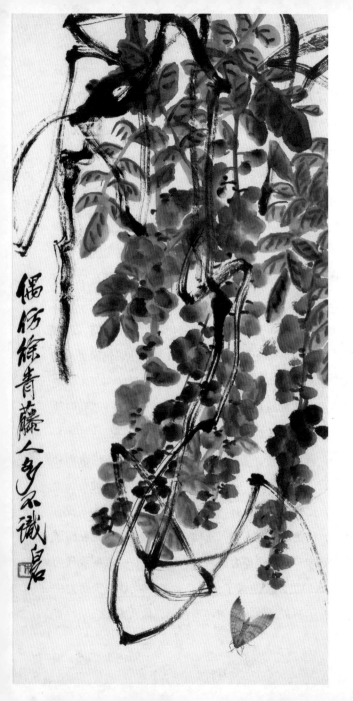

偶仿徐青藤
人多不識
白

紫藤

藤、金冬心等真迹，都给我临摹了一遍，我也得益不浅。到了秋天，我跟葆生订了后约，独自回到家乡，这是我五出五归中的三出三归。

我回家后不久，周之美师傅于九月二十一日死了。我听得这个消息，心里难受得很。回想当初跟我师傅学艺的时候，师傅视我如子，把他雕花的绝技，全套教给了我。出师后，我虽常去看他，只因连年在外奔波，相见的日子，并不甚多。不料此次远游归来，竟成长别。师傅又没有后嗣，身后凄凉，令人酸鼻。我到他家去哭奠了一场，又作了一篇《大匠墓志》去追悼他。凭我这一点微薄的意思，怎能报答我师傅当初待我的恩情呢？

那时，我因梅公祠的房屋和祠堂的祭田，典期届满，另在余霞峰山脚下、茶恩寺茹家冲地方，买了一所破旧房屋和二十亩水田。茹家冲在白石铺的南面，相隔二十来里。西北到晓霞山，也不过三十来里。东面是枫树坳，坳上有大枫树百十来棵，都是几百年前遗留下来的。西北是老坝，又名老溪，是条小河，岸的两边，古松很多。我们房屋的前面和旁边，各有一口水井，井边种了不少的竹子，房前的井，名叫墨井。这一带在四山围抱之中，风景很是优美。我把破旧的房屋，翻盖一新，取名为寄萍堂。堂内造一书室，取名为八砚楼，名虽为楼，并非楼房，我远游时得来的八块砚石，置在室中，所以题了此名。这座房子，是我画了图样盖的，前后窗户，安上了从

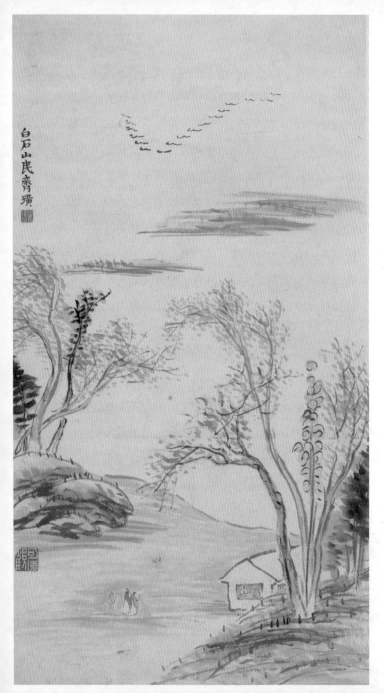

山水

上海带回来的细铁丝纱，我把它称作"碧纱橱"。朋友们都说：轩畅爽朗，样式既别致，又合乎实用。布置妥当，于十一月二十日，我同春君带着儿女们，从梅公祠旧居，搬到了茹家冲新宅。我以前住的，只能说是借山，此刻置地盖房，才可算是买山了。十二月初七日，大儿媳生了个男孩，这是我的长孙，取名秉灵，号叫近衡。因他生在搬进新宅不到一月，故又取号移孙。邻居们看我新修了住宅，又添了一个孙子，都来祝贺说："人兴财旺！"我的心境，确比前几年舒展得多了。

　　光绪三十三年（丁未·一九○七），我四十五岁。上年在钦州，与郭葆生话别，订约今年再去。过了年，我就动身了。坐轿到广西梧州，再坐轮船，转海道而往。到了钦州，葆生仍旧叫我教他如夫人学画，兼给葆生代笔。住不多久，随同葆生到了肇庆。游鼎湖山，观飞泉潭。泉水像泼天河似的，倾泻而下，声音像打雷一样震人耳膜。我在潭的底下，站立了好久，一阵阵清秀之气，令人神爽。又往高要县，游端溪，谒包公祠。端溪是出产砚石著名的，但市上出卖的都是新货，反不如北京琉璃厂古玩铺内常有老坑珍品出售。俗谚所谓"出处不如聚处"，这话是不错的。钦州辖界，跟越南接壤，那年边疆不靖，兵备道是要派兵去巡逻的。我趁此机会，随军到达东兴。这东兴在北仑河北岸，对面是越南的芒街，过了铁桥，到了北仑河南岸，游览越南山水。野蕉数百株，映得满天都成碧色。我画了一张《绿天过客图》，收入《借山图卷》之内。那边的

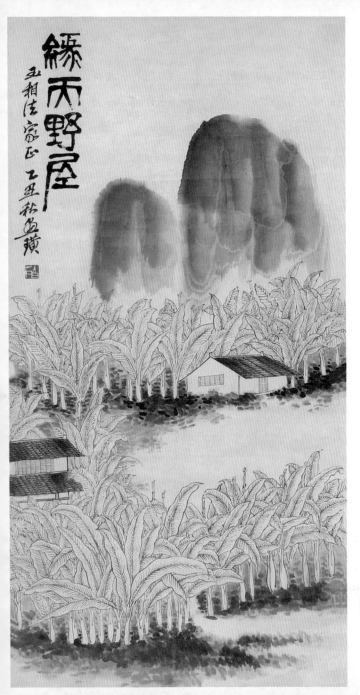

绿天野屋
1925年

山水，倒是另有一种景色。

回到钦州，正值荔枝上市，沿路我看了田里的荔枝树，结着累累的荔枝，倒也非常好看，从此我把荔枝也入了我的画了。曾有人拿了许多荔枝来，换了我的画去，这倒可算是一桩风雅的事。还有一位歌女，我捧过她的场，她常常剥了荔枝肉给我吃。我作了一首纪事诗："客里钦州旧梦痴，南门河上雨丝丝。此生再过应无分，纤手教侬剥荔枝。"钦州城外，有所天涯亭，我每次登亭游眺，总不免有点游子之思。记得上年二月间，初到此地，曾作一首诗："看山曾作天涯客，记得归家二月期。游遍鼎湖山下路，木棉十里子规啼。"当初本想略住几天，就回家去，为葆生留下，直到秋天，才回家乡，今年春天到此，转瞬之间，又到了冬月，我就向葆生告辞，动身回乡，到家已是腊鼓频催的时节了。这是五出五归中的四出四归。

光绪三十四年（戊申·一九〇八），我四十六岁。罗醒吾在广东提学使衙门任事，叫我到广州去玩玩。我于二月间到了广州，本想小住几天，转道往钦州，醒吾劝我多留些时，我就在广州住下，仍以卖画刻印为生。那时广州人看画，喜的是"四王"一派，我的画法，他们不很了解，求我画的人很少。惟独刻印，他们却非常夸奖我的刀法，我的润格挂了出去，求我刻印的人，每天总有十来起。因此卖艺生涯，亦不落寞。醒吾参加了孙中山先生领导的同盟会，在广州做秘密革命工作。他跟我同是龙山诗社七子之一，平日处得很好，彼此无话不

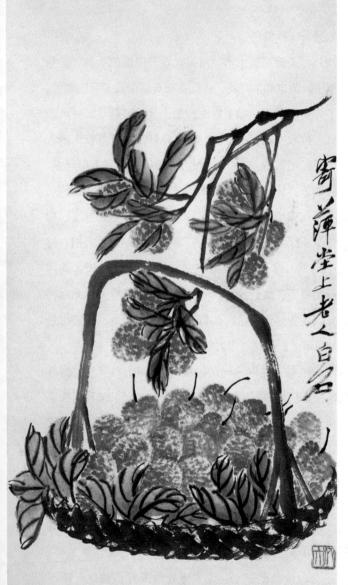

寄萍堂上老人白石

果篮荔枝图

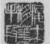

墨梅

谈。此番在广州见面，他悄悄地把革命党的内容和他工作的状况，详细无遗地告诉了我，并要我帮他做点事，替他们传递文件。我想，这倒不是难办的事，只须机警地不露破绽，不会发生什么问题，当下也就答允了。从此，革命党的秘密文件，需要传递，醒吾都交我去办理。我是假借卖画的名义，把文件夹杂在画件之内，传递得十分稳妥。好在这样的传递，每月并没有多少次，所以始终没露痕迹。秋间，我父亲来信叫我回去，我在家住了没有多久，父亲叫我往钦州接我四弟和我长子回家，又动身到了广东。

宣统元年（己酉·一九〇九），我四十七岁。在广州过了年，正月到钦州，葆生留我住过了夏天，我才带着我四弟和我长子，经广州往香港。在钦州到广州的路上，看见人家住的楼房，多在山坳林木深处，别有一种景趣。我回想起来，曾经作过一首诗："好山行过屡回头，戊己连年忆粤游。佳景至今忘不得，万山深处著高楼。"到了香港，换乘海轮，直达上海。住了几天，正值中秋佳节，我想游山赏月，倒是很有意思，就携同纯培和良元，坐火车往苏州，天快黑了，乘夜去游虎丘。恰巧那天晚上，天空阴沉沉的，一点月光都没有，大为扫兴。那时苏州街头，专有人牵着马待雇的，我们雇了三匹马，骑着去。我骑的是一匹瘦马，走到山塘桥，不知怎的，马忽然受了惊，幸而收缰得快，没有出乱子。第二天，我们到了南京。我想去见李梅庵，他往上海去了，没有见着。梅庵，名瑞清，是

日子无言，却刻画了所有变迁

筠庵的哥哥，是当时的一位有名书法家。我刻了几方印章，留在他家，预备他回来送给他。在南京，匆匆逛了几处名胜，就坐江轮西行。路过江西小姑山，在轮中画了一幅《小姑山图》，收入我的《借山图卷》之内。直到民国十五年，从湘潭回北京，又路过那里，我才题了一首诗："往日青山识我无？廿年心与迹都殊。扁舟隔浪丹青手，双鬓无霜画小姑。"九月，回

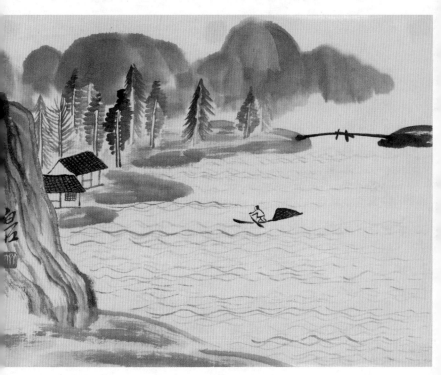

借山图卷（其十九）

到了家。这是我五出五归末一次回来。我从壬寅年四十岁起，到己酉年四十七岁，八年之间，走遍了半个中国，游览了陕西、北京、江西、广东、广西、江苏等六处有名的山水，沿路经过的省份，还不算在内。这是我平生最可纪念的事，老来回想，也还很有余味。

宣统二年（庚戌·一九一〇），我四十八岁。沁园师早先曾说过："行万里路，读万卷书。"我这几年，路虽走了不少，书却读得不多。回家以后，自觉书底子太差，天天读些古文诗词，想从根基方面，用点苦功。有时和旧日诗友，分韵斗诗，刻烛联吟，往往一字未妥，删改再三，不肯苟且。还把游历得来的山水画稿，重画了一遍，编成《借山图卷》，一共画了五十二幅。其中三十幅，为友人借去未还，现在只存了二十二幅。余暇的时候，在山坳屋角之间和房外菜圃的四边，种了各种果树，又在附近池塘之内，养了些鱼虾。当我植树莳花、挑菜掘笋和养鱼之时，儿孙辈都随我一起操作，倒也心旷神怡。朋友胡廉石把他自己住在石门附近的景色，请王仲言拟了二十四个题目，叫我画《石门二十四景图》。我精心构思，换了几次稿，费了三个多月的时间，才把它画成。廉石和仲言，都说我远游归来，画的境界，比以前扩展得多了。

黎薇荪自从四川辞官归来，在家乡当上了绅士，很是逍遥自在。去年九月，我刚回到家乡，他就订约邀我去游天衢山，送我一首诗，有句说："探梅莫负衢山约。"天衢山在湘潭城南

日子无言，却刻画了所有变迁

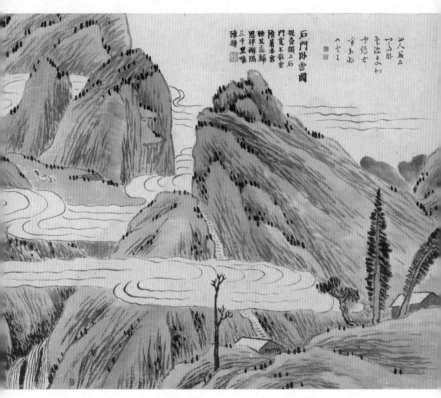

石门二十四景图之石门卧云图　1915年

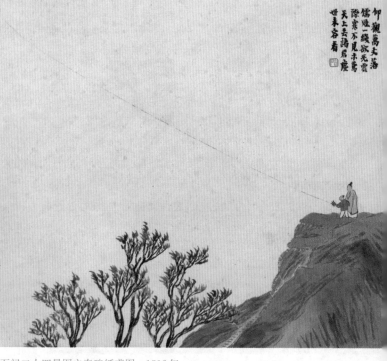

仰觀蔚天落
儒雅一綵欲先驚
除家不見羔駕
天上去譜君慶
世奉容看

石门二十四景图之春鹞纸鸢图　1910年

 日子无言，却刻画了所有变迁

五十二里，是我们家乡著名的风景区。我和他的韵，回了他一首诗："瀼西归后得清娱，小费经营酒一壶。宦后交游翻似梦，劫余身世岂嫌迁。梅花未著先招客，桃叶添香不负吾。醉后欲眠诗思在，怜君闲与老农具。"薇荪新近纳了一妾，故有桃叶添香的话。我尝自号"白石老农"，末句所说的老农，指的是我自己。本年他在岳麓山下，新造了一所别墅，取名听叶庵，叫我去玩。我到了长沙，住在通泰街胡石庵的家里。王仲言在石庵家坐馆，沁园师的长公子仙甫，也在省城。薇荪那时是湖南高等学堂的监督，高等学堂是湖南全省最高的学府，在岳麓书院的旧址，张仲飏在里头当教务长，都是熟人。我同薇荪、仲飏和胡石庵、王仲言、胡仙甫等，游山吟诗，有时又刻印作画，非常欢畅。我刻印的刀法，有了变化，把汉印的格局，融会到赵扌叔一体之内，薇荪说我古朴耐人寻味。茶陵州的谭氏兄弟，十年前听了拔贡的，把我刻的印章都磨平了，当时我的面子，真有点下不去。现在他们懂得些刻印的门径，知道了丁拔贡的话并不可靠，因此，把从前要刻的收藏印记，又请我去补刻了。同时，湘绮师也叫我刻了几方印章。省城里的人，顿时哄传起来，求我刻印的人，接连不断，我曾经有过一句诗："姓名人识鬓成丝。"人情世态，就是这样地势利啊！

　　宣统三年（辛亥·一九一一），我四十九岁。春二月，听说湘绮师来到长沙，住营盘街。我进省去访他，并面恳给我祖母作墓志铭。这篇铭文，后来由我自己动手刻石。谭组安约我

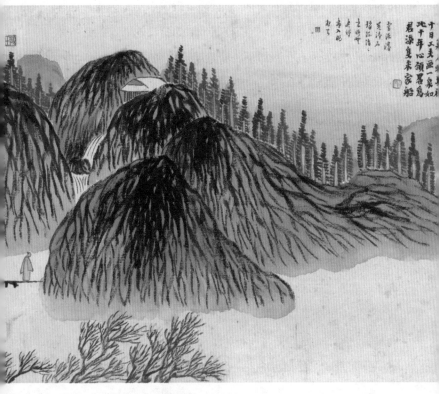

石门二十四景图之石泉悟画图　1910年

 日子无言，却刻画了所有变迁

到荷花池上，给他们先人画像。他的四弟组庚，于前年八月故去，也叫我画了一幅遗像。我用细笔在纱衣里面，画出袍褂的团龙花纹，并在地毯的右角，画上一方"湘潭齐璜濒生画像记"小印，这是我近年来给人画像的记识。清明后二日，湘绮师借瞿子玖家里的超览楼，招集友人饮宴，看樱花、海棠。写信给我说："借瞿协揆楼，约文人二三同集，请翩然一到！"我接信后就去了。到的人，除了瞿氏父子，尚有嘉兴人金甸臣，茶陵人谭祖同等。瞿子玖名鸿机，当过协办大学士、军机大臣。他的小儿子宣颖，号兑之，也是湘绮师的门生，那时还不到二十岁。瞿子玖作了一首樱花歌七古，湘绮师作了四首七律，金、谭也都作了诗。我不便推辞，只好献丑，过了好多日子，才补作一首看海棠的七言绝句。诗道："往事平泉梦一场，师恩深处最难忘。三公楼上文人酒，带醉扶栏看海棠。"当日湘绮师在席间对我说："濒生这几年，足迹半天下，好久没给同乡人作画了，今天的集会，可以画一幅《超览楼禊集图》啦！"我说："老师的吩咐，一定遵办！"可是我口头虽答允了，因为不久就回了家，这图却没有画成。

民国元年（壬子·一九一二），我五十岁。二年（癸丑·一九一三），我五十一岁。我自五出五归以后，希望终老家乡，不再作远游之想。住的茹家冲新宅，经我连年布置，略有可观。我学取了崇德桥附近一位老农的经验，凿竹成笕，引导山泉从后院进来，客到烧茶，不必往外挑水，很为方便。寄萍

棣楼吹笛图

棣楼吹笛圖

石门二十四景图之棣楼吹笛图　1915年

日子无言，却刻画了所有变迁

堂内的一切陈设，连我作画刻印的几案，都由我自出心裁，加工制成，一大半还是我自己动手做的。我奔波了半辈子，总算有了一个比较安逸的容身之所了。在五十一岁那年的九月，我把一点微薄的积蓄，分给三个儿子，让他们自谋生活。那时，长子良元年二十五岁，次子良黼年二十岁，三子良琨年十二岁。良琨年岁尚小，由春君留在身边，跟随我们夫妇度日。长次两子，虽仍住在一起，但各自分炊，独立门户。良元在外边做工，收入比较多些，糊口并不为难。良黼只靠打猎为生，天天愁穷。十月初一日得了病，初三日曳了一双破鞋，手里拿着火笼，还踱到我这边来，坐在柴灶前面，烤着松柴小火，向他母亲诉说窘况。当时我和春君，以为他是在父母面前撒娇，并不在意。不料才隔五天，到初八日死了，这真是意外的不幸。春君哭之甚恸，我也深悔不该急于分炊，致他忧愁而死。这孩子平日沉静少言，没有任何嗜好，常侍我侧，也已学会了刻印。他死后，我做了一篇祭文，叙述他一生经历，留给后人作纪念。

民国三年（甲寅·一九一四），我五十二岁。雨水节前四天，我在寄萍堂旁边，亲手种了三十多株梨树。苏东坡致程全父的信说："太大则难活，小则老人不能待。"我读了这篇文章，心想：我已五十二岁的人了，种这梨树，也怕等不到吃果子，人已没了。但我后来，还幸见它结实，每只重达一斤，而且味甜如蜜，总算及吾之生，吃到自种的梨了。夏四月，我的六弟纯楚死了，享年二十七岁。纯楚一向在外边做工，当戊申

石门二十四景图之古树归鸦图　1910年

年他二十一岁时，我曾戏为他画了一幅小像。前年冬，他因病回家，病了一年多而死。父亲母亲，老年丧子，非常伤心，我也十分难过，作了两首诗悼他。纯楚死后没几天，正是端阳节，我派人送信到韶塘给胡沁园师，送信人匆匆回报说：他老人家故去已七天了。我听了，心里头顿时像小刀子乱扎似的，说不出有多大痛苦。他老人家不但是我的恩师，也可以说是我生平第一知己，我今日略有成就，饮水思源，都是出于他老人家的栽培。一别千古，我怎能抑制得住满腔的悲思呢？我参酌旧稿，画了二十多幅画，都是他老人家生前赏识过的，我亲自动手裱好，装在亲自糊扎的纸箱内，在他灵前焚化。同时又作了七言绝诗十四首，又作了一篇祭文，一副挽联，联道："衣钵信真传，三绝不愁知己少；功名应无分，一生长笑折腰卑。"这幅联语，虽说挽的是沁园师，实在是我的自况。

民国四年（乙卯·一九一五），我五十三岁。五年（丙辰·一九一六），我五十四岁。乙卯冬天，胡廉石把我前几年给他画的《石门二十四景图》送来叫我题诗。我看黎薇荪已有诗题在前面，也技痒起来，每景补题了一诗。我们湖南，有一位先辈的画家张叔平，名准，也会刻印章，是永绥厅人，道光己酉科的举人。我在黎薇荪家里，见到他的真迹不少，曾经临摹过一遍。丙辰九月，在茹家冲邻居那里，见着他家藏画四幅，画得笔法很苍健，却只有题字，没有题款，盖的印章，也是闲章，不是名印。我借来临了一遍，仔细查看，见其笔法、

石门二十四景图之竹院围棋图　　1910年

题字和印章，断定是张叔平的手迹，就在我临摹的画幅上面，题了几句。薇荪的儿子戢斋，是我的好朋友，常来我家，见了心爱，向我索取。我素知叔平和黎文肃公是乡榜同年，戢斋是文肃公后裔，就把我临摹的画，送给了他。正在那时，忽得消息，湘绮师故去了，享年八十五岁。这又是一个意外的刺激！湘绮师在世时，负文坛重望，人多以拜门为荣。我虽列入他的门墙，却始终不愿以此为标榜。至好如郭葆生，起初也不知我是王门弟子，后来在北京，听湘绮师说起，才知道的。湘绮师死后，我专诚去哭奠了一场。回忆往日师门的恩遇，我至今铭

日子无言，却刻画了所有变迁

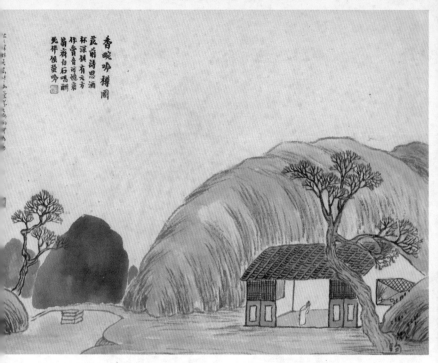

石门二十四景图之香畹吟樽图　1910年

感不忘。那年，还有一桩扫兴的事，谈起来也是很可气的。我作诗，向来是不求藻饰，自主性灵，尤其反对模仿他人，学这学那，搔首弄姿。但这十年来，喜读宋人的诗，爱他们轻朗闲淡，和我的性情相近，有时偶用他们的格调，随便哼上几句。只因不是去模仿，就没有去作全首的诗，所哼的不过是断句残联。日子多了，积得有三百多句，不意在秋天，被人偷了去。我有诗道："料汝他年夸好句，老夫已死是非无。"作诗原是雅事，到了偷袭掠美的地步，也就未免雅得太俗了。

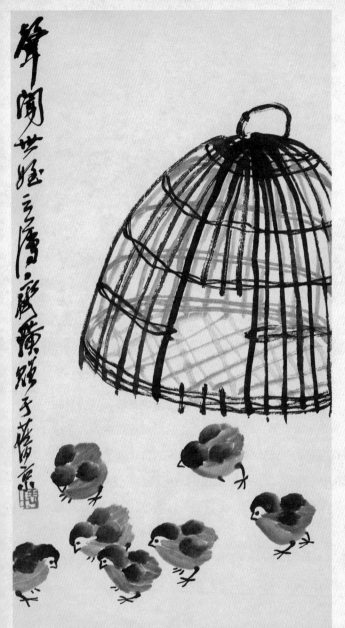

雏鸡
20世纪30年代初期

定居北京

　　我画实物，并不一味地刻意求似，能在不求似中得似，方得显出神韵。……也反对死临死摹……赞同我这见解的人，陈师曾是头一个，其余就算瑞光和尚和徐悲鸿了。我画山水，布局立意，总是反复构思，不愿落入前人窠臼。

　　民国六年（丁巳·一九一七），我五十五岁。我自五出五归之后，这八九年来，足迹仅在湘潭附近，偶或去到长沙省城，始终没有离开湖南省境。我本不打算再作远游。不料连年兵乱，常有军队过境，南北交哄，互相混战，附近土匪，乘机蜂起。官逼税捐，匪逼钱谷，稍有违拒，巨祸立至。弄得食不安席，寝不安枕，没有一天不是提心吊胆地苟全性命。那年春夏间，又发生了兵事，家乡谣言四起，有碗饭吃的人，纷纷别谋避地之所。我正在进退两难、一筹莫展的时候，接到樊樊山来信，劝我到京居住，卖画足可自给。我迫不得已，辞别了父母妻子，携着简单行李，独自动身北上。

　　阴历五月十二日到京，这是我第二次来到北京，住在前门外西河沿排子胡同阜丰米局后院郭葆生家。住了不到十天，恰逢复辟之变，北京城内，风声鹤唳，一夕数惊。葆生说："民国元年正月，乱兵到处抢劫，闹得很凶，此番变起，不可不加

日子无言，却刻画了所有变迁

小心。"遂于五月二十日，带着眷属，到天津租界去避难，我也随着去了。龙阳人易实甫，名顺鼎，我因樊樊山的介绍，和他相识，他也常到葆生家来闲谈，和我虽是初交，却很投机。他听说我们要赴津避难，力劝不必多此一举。我走的那天，他还派人约我到煤市街文明园听坤伶鲜灵芝的戏，我只好辜负他的厚意，回了一张便条辞谢了。我们坐上火车，路过黄村万庄一带，正值段祺瑞部将李长泰的军队，和张勋的辫子兵，打得非常激烈，火车到站，不敢停留，冒着炮火，直冲过去，侥幸没出危险，平安到津。到六月底，又随同葆生一家，返回北京，住在寿寺炭儿胡同，也是郭葆生家。那里同住的，有一个无赖，专想骗葆生的钱，因我在旁，碍了他的手脚，就处处跟我为难。我想，对付小人，还是远而避之，不去惹他的好，遂搬到西砖胡同法源寺庙内，和杨潜庵同住。潜庵，名昭隽，本是同乡熟友，写得一笔好字，送我的字真不少，我刻了两方印章，送他为报。张仲飏也在北京，住在阎王庙街，常来法源寺，和我叙谈。

我在琉璃厂南纸铺，挂了卖画刻印的润格，陈师曾见着我刻的印章，特到法源寺来访我，晤谈之下，即成莫逆。师曾名衡恪，江西义宁人，现任教育部编审员。他祖父宝箴，号右铭，做过我们湖南抚台，官声很好。他父亲三立，号伯严，又号散原，是当代的大诗人。师曾能画大写意花卉，笔致矫健，气魄雄伟，在京里很负盛名。我在行箧中，取出《借山图卷》，

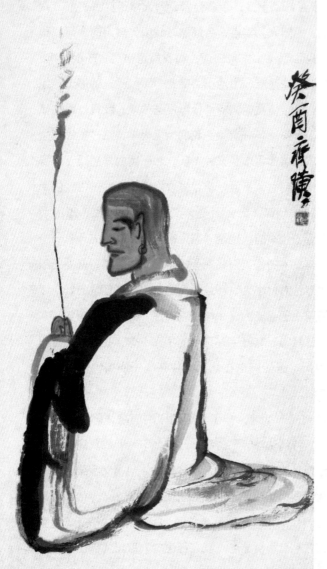

焚香图　1933年

请他鉴定。他说我的画格是高的，但还有不到精湛的地方。题了一首诗给我，说："曩于刻印知齐君，今复见画如篆文。束纸丛蚕写行脚，脚底山川生乱云。齐君印工而画拙，皆有妙处难区分。但恐世人不识画，能似不能非所闻。正如论书喜姿媚，无怪退之讥右军。画吾自画自合古，何必低首求同群？"他是劝我自创风格，不必求媚世俗，这话正合我意。我常到他家去，他的书室，取名"槐堂"，我在他那里，和他谈画论世，我们所见相同，交谊就愈来愈深。我出京时，作了一首诗："槐堂六月爽如秋，四壁嘉陵可卧游。尘世几能逢此地，出京焉得不回头。"我此次到京，得交陈师曾做朋友，也是我一生可纪念的事。

樊樊山是看得起我的诗的，我把诗稿请他评阅，他作了一篇序文给我，说："濒生书画，皆力追冬心，今读其诗，远在花之寺僧之上，真寿门嫡派也。冬心自叙其诗云，所好常在玉溪天随之间，不玉溪，不天随，即玉溪，即天随。"又曰："俊僧隐流钵箪瓢笠之往还，饶苦硬清峭之思。今欲序濒生之诗，亦卒无以易此言也。冬心自道云，只字也从辛苦得，恒河沙里觅铜金。凡此等诗，看似寻常，皆从刿心钺肝而出，意中有意，味外有味，断非冠进贤冠，骑金络马，食中书省新煮念头者所能知。惟当与苦行头陀，在长明灯下读，与空谷佳人，在梅花下读，与南宋前明诸遗老，在西湖灵隐昭庆诸寺中，相与寻摘而品定之，斯为雅称耳。"樊山这样地恭维我，我真是受

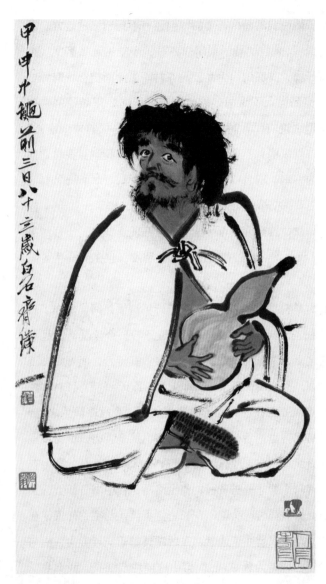

甲申廿钜前三日八十二岁白石齐璜

人物画稿
1944年

 日子无言，却刻画了所有变迁

宠若惊。他并劝我把诗稿付印。隔了十年，我才印出了《借山吟馆诗草》，樊山这篇序文，就印在卷首。

我这次到京，除了易实甫、陈师曾二人以外，又认识了江苏泰州凌直支（文渊）、广东顺德罗瘿公（惇曧）、敷庵（惇曩）兄弟，江丹徒江蔼士（吉麟）、江西丰城王梦白（云）、四川三台萧龙友（方骏）、浙江绍兴陈半丁（年）、贵州息烽姚茫父（华）等人。凌、汪、王、陈、姚都是画家，罗氏兄弟是诗人兼书法家，萧为名医，也是诗人。尊公（次溪按：这是指我的父亲，下同）沧海先生，跟我同是受业于湘绮师的，神交已久，在易实甫家晤见，真是如逢故人，欢若平生（次溪按：先君簹溪公讳伯桢，尝刊《沧海丛书》，别署沧海）。还认识了两位和尚，一是法源寺的道阶，一是阜成门外衍法寺的瑞光。瑞光是会画的，后来拜我为师。旧友在京的，有郭葆生、夏午诒、樊樊山、杨潜庵、张仲飏等。新知旧雨常，在一起聚谈，客中并不寂寞。不过新交之中，有一个自命科榜的名士，能诗能画，以为我是木匠出身，好像生来就比他低下一等，常在朋友家遇到，表面虽也虚与我周旋，眉目之间，终不免流露出倨傲的样子。他不仅看不起我的出身，尤其看不起我的作品，背地里骂我画得粗野，诗也不通，简直是一无可取，一钱不值。他还常说："画要有书卷气，肚子里没有一点书底子，画出来的东西，俗气熏人，怎么能登大雅之堂呢！讲到诗的一道，又岂是易事，有人说，自鸣天籁，这天籁两字，是不读书人装门

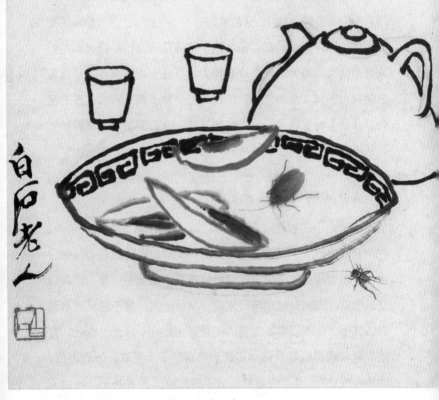

残席诱虫图

 日子无言，却刻画了所有变迁

面的话，试问自古至今，究竟谁是天籁的诗家呢？"我明知他的话是针对着我说的。文人相轻，是古今通例，这位自称有书卷气的人，画得本极平常，只靠他的科名，卖弄身份。我认识的科甲中人，也很不少，像他这样的人，并不觉得物稀为贵。况且画好不好，诗通不通，谁比谁高明，百年后世，自有公评，何必争此一日短长，显得气度不广。当时我做的《题棕树》诗，有两句说："任君无厌千回剥，转觉临风遍体轻。"我对于此公，总是逆来顺受，丝毫不与他计较，毁誉听之而已。到了九月底，听说家乡乱事稍定，我遂出京南下。十月初十日到家，家里人避兵在外，尚未回来，茹家冲宅内，已被抢劫一空。

民国七年（戊午·一九一八），我五十六岁。家乡兵乱，比上年更加严重得多，土匪明目张胆，横行无忌，抢劫绑架，吓诈钱财，几乎天天耳有所闻，稍有余资的人，没有一个不是栗栗危惧。我本不是富裕人家，只因这几年来，生活比较好些，一家人糊得上嘴，吃得饱肚子，附近的坏人歹徒，看着不免眼红，遂有人散布谣言，说是："芝木匠发了财啦！去绑他的票！"一般心存忌嫉、幸灾乐祸的人，也跟着起哄，说："芝木匠这几年，确有被绑票的资格啦！"我听了这些威吓的话，家里怎敢再住下去呢？趁着邻居不注意的时候，悄悄地带着家人，匿居在紫荆山下的亲戚家里。那边地势偏僻，只有几间矮小的茅屋，倒是个避乱的好地方。我住下以后，隐姓埋名，时

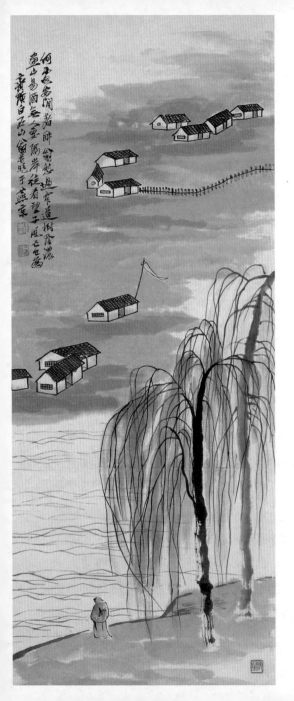

山水

刻提防，惟恐给人知道了发生麻烦。那时的苦况，真是一言难尽。我在诗草的自叙中，说过几句话："吞声草莽之中，夜宿于露草之上，朝餐于苍松之阴。时值炎夏，汗流浃背，绿蚁苍蝇共食，野狐穴鼠为邻。殆及一年，骨如柴瘦，所稍胜于枯柴者，尚多两目而能四顾，目睛莹莹然而能动也。"到此地步，才知道家乡虽好，不是安居之所。我答朋友的诗，有两句说："借山亦好时多难，欲乞燕台葬画师。"打算从明年起，往北京定居，到老死也不再回家乡来住了。

　　民国八年（己未·一九一九），我五十七岁。三月初，我第三次来到北京。那时，我乘军队打着清乡旗号、土匪暂时敛迹的机会，离开了家乡。离家之时，我父亲年已八十一岁，母亲七十五岁。两位老人知道我这一次出门，不同以前的几次远游，定居北京，以后回来，把家乡反倒变为作客了。因此再三叮咛，希望时局安定些，常常回家看看。春君舍不得扔掉家乡一点薄产，情愿带着儿女，株守家园，说她是个女人，留在乡间，见机行事，谅无妨害，等我在京谋生，站稳脚跟，她就往来京湘，也能时时见面。并说我只身在外，一定感觉不很方便，劝我置一副室，免得客中无人照料。春君处处为我设想，体贴入微，我真有说不尽的感激。当时正值春雨连绵，借山馆前的梨花，开得正盛，我的一腔别离之情，好像雨中梨花，也在替人落泪。登上了火车，沿途风景，我无心观看，心潮起伏不定，说不出是怎样滋味。我在诗草的自叙中说："过黄河

定居北京　179

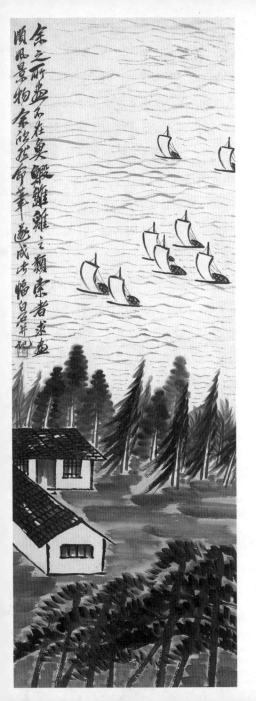

余之所畫不在奧艱難之類素者求畫順風景物余恒拒之命畫遂成此幅白石記

山水　约1940年

时，乃幻想曰，安得手有赢氏赶山鞭，将一家草木，过此桥耶！"我留恋着家乡，而又不得不避祸远离，心里头真是难受得很哪！

到了北京，仍住法源寺庙内，卖画刻印，生涯并不太好，那时物价低廉，勉强还可以维持生计。每到夜晚，想起父母妻子、亲戚朋友，远隔千里，不能聚首一处，辗侧枕上，往往通宵睡不着觉，忧愤之余，只有作些小诗，解解心头的闷气。曾记在家临别，藤萝正开，小园景色，常在脑海里盘旋，一刻都忘它不掉。我补作了一诗："春园初暖闹蜂衙，天半垂藤散紫霞。雷电不行筇鼓震，好花时节上京华。"到了中秋节边，春君来信说，她为了我在京成家之事，即将来京布置，嘱我预备住宅。我托人在右安门内，陶然亭附近，龙泉寺隔壁，租到几间房，搬了进去，这是我在北京正式租房的第一次。不久，春君来京，给我聘到副室胡宝珠，她是光绪二十八年壬寅八月十五中秋节生的，小名叫作桂子，时年十八岁。原籍四川丰都县转斗桥胡家冲，父亲名以茂，是个篾匠，有一个胞姊，嫁给朱氏，还有一个胞弟，名叫海生。冬间，听说湖南又有战事，春君挂念家园，急欲回去，我遂陪她同行。起程之时，我作了一首诗，中有句云："愁似草生删又长，盗如山密铲难平。"那时，我们家乡，兵匪不分，群盗如毛，我的诗，虽是志感，也是纪实。

民国九年（庚申·一九二〇），我五十八岁。春二月，我

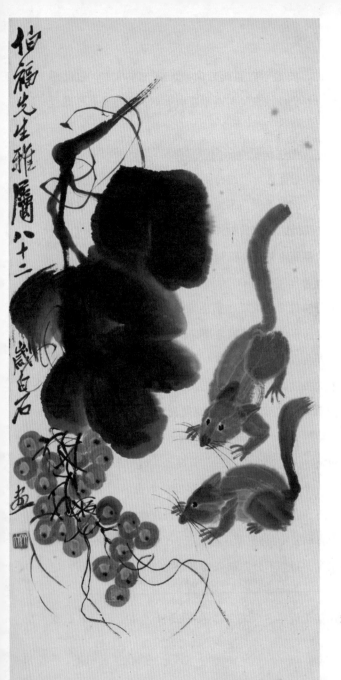

双鼠葡萄藤

带着三子良琨、长孙秉灵，来京就学。那年，良琨十九岁，秉灵十五岁。刚出家门，走到莲花山下，逢着大雨，附近有一人家，是我们从前的邻居，三人到他家去避雨，雨停了再走。我是出门惯的，向来不觉旅行之苦，此次带了儿孙，不免有些累赘了。我有诗纪事："不解吞声小阿长，携家北上太仓皇。回头有泪亲还在，咬定莲花是故乡。"到北京后，因龙泉寺僻处城南，交通很不方便，又搬到宣武门内石灯庵去住。我从法源寺搬到龙泉寺，又从龙泉寺搬到石灯庵，连搬三处，都是住的庙产，可谓与佛有缘了。戏题一诗："法源寺徙龙泉寺，佛号钟声寄一龛。谁识画师成活佛，槐花风雨石灯庵。"刚搬去不久，直皖战事突起，北京城内，人心惶惶，郭葆生在帅府园六号租到几间房子，邀我同去避难，我带着良琨、秉灵，祖孙父子三人，一同去住。帅府园离东交民巷不远，东交民巷有各国公使馆，附近一带，号称保卫界。我当时作了一首诗："石灯庵里胆惶惶，帅府园间竹叶香。不有郭家同患难，乱离谁念寄萍堂。"战事没有几天就停了，我搬回西城。只因石灯庵的老和尚，养着许多鸡犬，从早到晚，鸡啼犬吠之声，不绝于耳，我早想另迁他处。恰好宝珠托人找到了新址，战事停止后，我们全家就搬到象坊桥观音寺内。不料观音寺的佛事很忙，佛号钟声，昼夜不断，比石灯庵更加嘈杂得多。住了不到一个月，又迁到西四牌楼迤南三道栅栏六号，才算住得安定些。从此我的住所，与庙绝缘了。记得你我相识，是我住在石灯庵的时

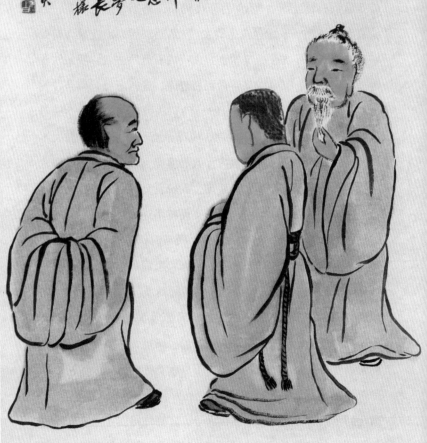

西城三怪图　1926年

候。在此以前，我访尊公闲谈，去过你家多次，那时你上学去了，总没见着，直到你来石灯庵，我们才会了面。年月过得好快，一晃已是几十年哪！（次溪按：那年初夏，我随先君同到石灯庵去的，时年十二岁。）

我那时的画，学的是八大山人冷逸的一路，不为北京人所喜爱，除了陈师曾以外，懂得我画的人，简直是绝无仅有。我的润格，一个扇面，定价银币两圆，比同时一般画家的价码，便宜一半，尚且很少人来问津，生涯落寞得很。我自题花果画册的诗，有句说："冷逸如雪个，游燕不值钱。"雪个是八大山人的别号，我的画，虽是追步八大山人，自谓颇得神似，但在北京，确是不很值钱的哩。师曾劝我自出新意，变通画法，我听了他话，自创红花墨叶的一派。我画梅花，本是取法宋朝杨补之（无咎）。同乡尹和伯（金阳）在湖南画梅是最有名的，他就是学的杨补之，我也参酌他的笔意。师曾说："工笔画梅，费力不好看。"我又听了他的话，改换画法。同乡易蔚儒（宗夔），是众议院的议员，请我画了一把团扇，给林琴南看见了，大为赞赏，说："南吴北齐，可以媲美。"他把吴昌硕跟我相比，我们的笔路，倒是有些相同的。经易蔚儒介绍，我和林琴南交成了朋友。同时我又认识了徐悲鸿、贺履之、朱悟园等人。我的同乡老友黎松安，因他儿子劭西在教育部任职，也来到北京，和我时常见面。

我跟梅兰芳认识，就在那一年的下半年。记得是在九月初

仿八大
树枝小鸟

的一天，齐如山来约我同去的。兰芳性情温和，礼貌周到，可以说是恂恂儒雅。那时他住在前门外北芦草园，他的书斋名"缀玉轩"，布置得很讲究，听说外国人也常去访他的。他家里种了不少的花木，有许多是外间不经见的。光是牵牛花就有百来种样式，有的开着碗般大的花朵，真是见所未见，从此我也画上了此花。当时兰芳叫我画草虫给他看，亲自给我磨墨理纸，画完了，他唱了一段《贵妃醉酒》，非常动听。同时在座的，还有两人：一是教他画梅花的汪蔼士，跟我也是熟人；一是福建人李释堪（宣倜），是教他作诗词的，释堪从此也成了我的朋友。有一次，我到一个大官家去应酬，满座都是阔人，他们看我衣服穿得平常，又无熟友周旋，谁都不来理睬。我窘了半天，自悔不该贸然而来，讨此没趣。想不到兰芳来了，对我很恭敬地寒暄了一阵，座客大为惊讶，才有人来和我敷衍，我的面子，总算圆了回来。事后，我很经意地画了一幅《雪中送炭图》，送给兰芳，题了一诗，有句说："而今沦落长安市，幸有梅郎识姓名。"势利场中的炎凉世态，是既可笑又可恨的。

民国十年（辛酉·一九二一），我五十九岁。夏午诒在保定，来信约我去过端阳节，同游莲花池，是清末莲池书院旧址，内有朱藤，十分茂盛。我对花写照，画了一张长幅，住了三天回京。秋返湘潭，重阳到家，父母双亲都健康，心颇安慰。九月二十五日得良琨从北京发来电报，说秉灵病重，我同春君立刻动身北行。路过长沙，得良琨信，说秉灵病已轻减。

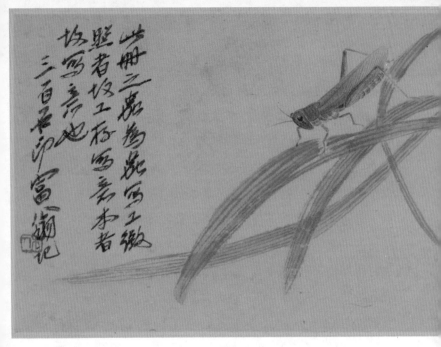

此册之鱼为苑写工致
赋者收工存写无米者
故写意虫也
三百石印富翁记

蚂蚱图

到汉口，又接到信说，病已脱离险境，可以无碍。我才放宽了心，复信给良琨，称赞他办事周密。回到北京，秉灵的病，果然好了。腊月二十日，宝珠生了个男孩子，取名良迟，号子长，这是宝珠的头一胎，我的第四个儿子。那年宝珠才二十岁，春君因她年岁尚轻，生了孩子怕她不善抚育，就接了过来，亲自照料。夜间专心护理，不辞辛劳，孩子饿了，抱到宝珠身边喂乳，喂饱了又领去同睡。冬令夜长，一宵之间，冒着寒威，起身好多次。这样的费尽心力，爱如己出，真是世间少有，不但宝珠知恩，我也感激不尽。

 日子无言，却刻画了所有变迁

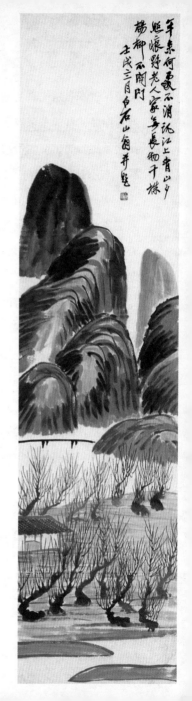

年来何處不消魂 江上青山夕
照痕 野老人家無長物干株
楊柳不關門
壬戌三月 白石山翁并題

山水 1922年

民国十一年（壬戌·一九二二），我六十岁。春，陈师曾来谈：日本有两位著名画家，荒木十亩和渡边晨亩，来信邀他带着作品，参加东京府厅工艺馆的中日联合绘画展览会，他叫我预备几幅画，交他带到日本去展览出售。我在北京，卖画生涯，本不甚好，难得师曾这样热心，有此机会，当然乐于遵从，就画了几幅花卉山水，交他带去。师曾行后，我送春君回到家乡，住了几天，我到长沙，已是四月初夏之时了。初八那天，在同族逊园家里，见到我的次女阿梅，可怜四年不见，她憔悴得不成样子。她自嫁到宾氏，同夫婿不很和睦，逃避打骂，时常住在娘家，有时住在娘家的同族或亲戚处。听说她的夫婿，竟发了疯，拿着刀想杀害她，幸而跑得快，躲在邻居家，才保住了性命。她屡次望我回到家乡来住，我始终没有答允她。此番相见，说不出有许多愁闷，我作了两首诗，有句说："赤绳勿太坚，休误此华年！"我是婉劝她另谋出路，除此别无他法。那时张仲飏已先在省城，尚有旧友胡石庵、黎戬斋等人，杨晰子的胞弟重子，名钧，能写隶书，也在一起。我给他们作画刻印，盘桓了十来天，就回到北京。

陈师曾从日本回来，带去的画，统都卖了出去，而且卖价特别丰厚。我的画，每幅就卖了一百圆银币，山水画更贵，二尺长的纸，卖到二百五十圆银币。这样的善价，在国内是想也不敢想的。还听说法国人在东京，选了师曾和我两人的画，加入巴黎艺术展览会。日本人又想把我们两人的作品和生活状

日子无言，却刻画了所有变迁

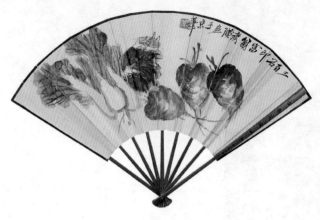

白菜萝卜

况，拍摄电影，在东京艺术院放映。这都是意想不到的事。我作了一首诗，作为纪念："曾点胭脂作杏花，百金尺纸众争夸。平生羞杀传名姓，海国都知老画家。"经日本展览以后，外国人来北京买我画的很多。琉璃厂的古董鬼，知道我的画，在外国人面前，卖得出大价，就纷纷求我的画，预备去做投机生意。一般附庸风雅的人，听说我的画，能值钱，也都来请我画了。从此以后，我卖画生涯，一天比一天兴盛起来。这都是师曾提拔我的一番厚意，我是永远忘不了他的。长孙秉灵，肄业北京法政专门学校，成绩常列优等，去年病后，本年五月又得了病，于十一月初一日死了，年十七岁。回想在家乡时，他才十岁左右，我在借山馆前后，移花接木，他拿着刀凿，跟在我

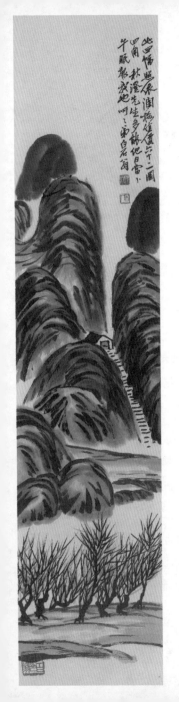

山水四条屏之四　1922年

身后，很高兴地帮着我，当初种的梨树，他尤出力不少。我悼他的诗，有云："梨花若是多情种，应忆相随种树人。"秉灵的死，使我伤感得很。

　　民国十二年（癸亥·一九二三），我六十一岁。从本年起，我开始作日记，取名《三百石印斋纪事》。只因性懒善忘，隔着好几天，才记上一回。因此，日子不能连贯，自己看来，聊胜于无而已。中秋节后，我从三道栅栏迁至太平桥高岔拉一号，在辟才胡同西口迤南，沟沿的东边（次溪按：高岔拉现称高华里，沟沿早已填平，现称赵登禹路）。搬进去后，我把早先湘绮师给我写的"寄萍堂"横额，挂在屋内。附近有条胡同，名叫鬼门关（次溪按：鬼门关现称贵门关），听说明朝时候那里是刑人的地方。我作的寄萍堂诗，有两句："马面牛头都见惯，寄萍堂外鬼门关。"当我在三道栅栏迁出之先，记得是七月二十四日那天，陈师曾来，说他要到大连去。不料我搬到高岔拉后不久，得到消息：师曾在大连接家信，奔继母丧，到南京去，八月初七日得痢疾死了。我失掉一个知己，心里头感觉异常空虚，眼泪也就止不住地流了下来。我作了几首悼他的诗，有句说："哭君归去太匆忙，朋友寥寥心益伤。""君我有才招世忌，谁知天亦厄君年。""此后苦心谁识得，黄泥岭上数株松。"北京旧有一种风气，附庸风雅的人，常常招集画家若干人，在家小饮，预先备好了纸笔画碟，请求合作画一手卷或一条幅，先动笔的，算是这幅画的领袖，在报纸上发表

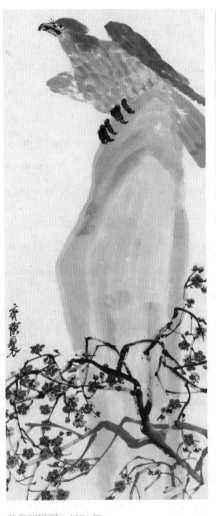

甲子秋九月初八日齊璜寫于京華一 齊璜

花鳥四屏圖　1924年

 日子无言，却刻画了所有变迁

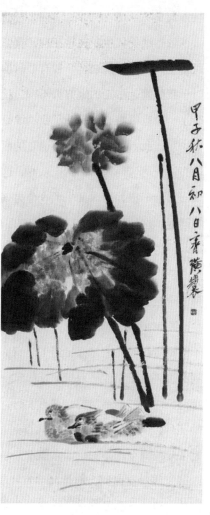

甲子秋八月初八日齊璜製

姓名，照例是写在第一名。师曾逢到这种场面，并不谦逊，往往拿起笔来，首先一挥。有的人对他很不满意，他却旁若无人，依然谈笑风生。自他死后，我怀念他生前的豪情逸致，不可再见，实觉怅惘之至，曾有"樽前夺笔失斯人"的诗句。他对于我的画，指正的地方很不少，我都听从他的话，逐步地改变了。他也很虚心地采纳了我的浅见，并不厌恶我的忠告。我有"君无我不进，我无君则退"的两句诗，可以概见我们两人的交谊。可惜他只活了四十八岁，这是多么痛心的事啊！那年十一月十一日，宝珠又生了一个男孩，取名良已，号子泷，小名迟迟。这是我第五个儿子，宝珠生的次子。

民国十三年（甲子·一九二四），我六十二岁。十四年（乙丑·一九二五），我六十三岁。良琨这几年跟我学画，在南纸铺里也挂上了笔单，卖画收入的润资，倒也不少，足可自立谋生。儿媳张紫环能画梅花，倒也很有点笔力。因为高岔拉房子不够宽敞，他在象坊桥租到了几间房，于甲子年八月初，分居到那边，我给了他一百圆的迁居费。到了冬天，他又搬到南闹市口，离我住的高岔拉，并不太远，他和我常相来往。乙丑年的正月，同乡宾恺南先生从湘潭到北京，我在家里请他吃饭，邀了几位同乡作陪。恺南名玉瓒，是癸卯科的解元，近年来喜欢研究佛学。席间，有位同乡对我说："你的画名，已是传遍国外，日本是你发祥之地，离我们中国又近，你何不去游历一趟，顺便卖画刻印，保管名利双收，饱载而归。"我说："我

日子无言，却刻画了所有变迁

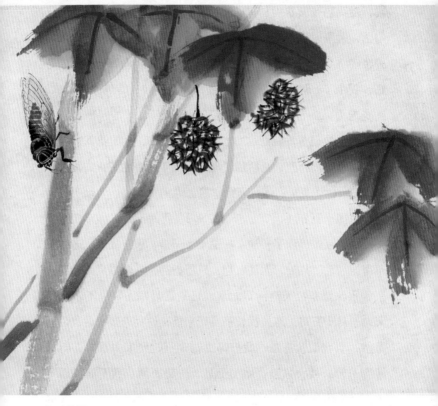

红叶秋蝉

定居北京，快过九个年头啦！近年在国内卖画所得，足够我过活，不比初到京时的门可罗雀了。我现在饿了，有米可吃，冷了，有煤可烧，人生贵知足，糊上嘴，就得了，何必要那么多钱，反而自受其累呢！"恺南听了，笑着对我说："濒生这几句话，大可以学佛了！"他就跟我谈了许多禅理。他住在西四牌楼广济寺，我去回访，他送了我好几部佛经劝我学佛。二月底，我生了一场大病，七天七夜，人事不知，等到苏醒回来，满身无力，痛苦万分。足足病了一个来月，才能起坐。当我病亟时，自己忽发痴想："六十三岁的火坑，从此就算过去了吗？"幸而没有死，又活到了现在。那年，梅兰芳正式跟我学画草虫，学了不久，他已画得非常生动。

民国十五年（丙寅·一九二六），我六十四岁。春初，回湖南探视双亲，到了长沙，听说家乡一带，正有战事，道路阻不得通。耽了几天，无法可想，只得折回，从汉口坐江轮到南京，乘津浦车经天津回到北京，已是二月底了。隔不了十几天，三月十五日，忽接我长子良元来信，说我母亲病重，恐不易治，要我汇款济急。我打算立刻南行，到家去看看，听得湘鄂一带，战火弥漫，比了上月，形势更紧，我不能插翅飞去，心里焦急如焚，不得已于十六日汇了一百元给良元。我定居北京以来，天天作画刻印，从未间断，这次因汇款之后，一直没有再接良元来信，心乱如麻，不耐伏案，任何事都停顿下了。到四月十九日，才接良元信说我母亲于三月初得病，延至

日子无言，却刻画了所有变迁

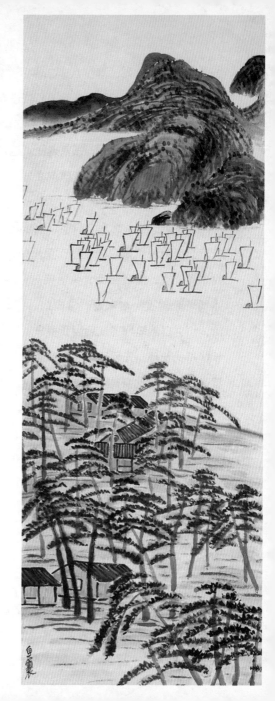

江上千帆图　1924年

二十三日巳时故去，享年八十二岁。弥留时还再三地问："纯芝回来了没有？我不能再等他了！我没有看见纯芝，死了还悬悬于心的啊！"我看了此信，眼睛都要哭瞎了。既是无法奔丧，只可立即设了灵位，在京成服。这样痛心的事，岂是几句话说得尽的？总而言之，我飘流在外，不能回去亲视含殓，简直不成为人子，不孝至极了。

我母亲一生，忧患之日多，欢乐之日少。年轻时，家境困苦，天天为着柴米油盐发愁，里里外外，熬尽辛劳。年将老，我才得成立，画名传播，生活略见宽裕，母亲心里高兴了些，体气渐渐转强。本来她时常闹病，那时倒可以起床，不经医治，病也自然地好了。后因我祖母逝世，接着我六弟纯俊，我长妹和我长孙，先后夭亡，母亲连年哭泣，哭得两眼眶里，都流出了血，从此身体又见衰弱了。七十岁后，家乡兵匪作乱，几乎没有一天过的安静日子。我因有了一口饭吃，地痞流氓，逼得我不敢在家乡安居，飘流在北京，不能在旁侍奉，又不能迎养到京，心悬两地，望眼欲穿。今年春初，我到了长沙，离家只有百里，又因道阻，不能到家一见父母，痛心之极。我作了一篇《齐璜母亲周太君身世》一文，也没有说得详尽。

七夕那天，又接良元来信，说我父亲六月初得了寒火症，隔不多久，病渐好转，已经进饭，忽然病又反复，病得非常危险，任何东西都咽不进去。我得信后，心想父亲已是八十八岁了，母亲又已故去，虽有春君照顾着他，我总得回家去看看，

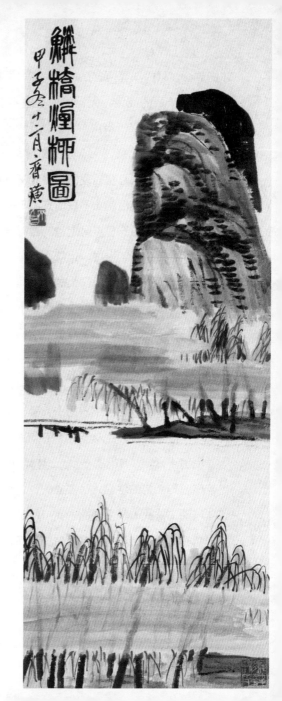

鳞桥烟柳图　1925年

才能放心。只因湘鄂两省正是国民革命军和北洋军阀激战的地方，一层一层的战线，无论如何是通不过去的。要想绕道广东，再进湖南，探听得广东方面，大举北伐，沿途兵车拥挤，亦难通行。株守北京，一点办法都没有，心里头同油煎似的，干巴巴地着急。八月初三夜间，良元又寄来快信，我猜想消息不一定是好的，眼泪就止不住地直淌下来。急忙拆信细看。我的父亲已于七月初五日申时逝世。当时脑袋一阵发晕。耳朵嗡嗡地直响，几乎晕了过去。也就在京布置灵堂，成服守制。在这一年之内，连遭父母两次大故，孤儿哀子的滋味，真觉得活着也无甚兴趣。我亲到樊樊山那里，求他给我父母，各写墓碑一纸，又各作像赞一篇，按照他的卖文润格，送了他一百二十多圆的笔资。我这为子的，对于父母，只尽了这么一点心力，还能算得是个人吗？想起来，心头非但惨痛，而且也惭愧得很哪！那年冬天，我在跨车胡同十五号，买了一所住房，离高岔拉很近，相差不到一百来步，就在年底，搬了进去。

民国十六年（丁卯·一九二七），我六十五岁。北京有所专教作画和雕塑的学堂，是国立的，名称是艺术专门学校，校长林风眠，请我去教中国画。我自问是个乡巴佬出身，到洋学堂去当教习，一定不容易搞好的。起初，我竭力推辞，不敢答允，林校长和许多朋友，再三劝驾，无可奈何，只好答允去了，心里总多少有些别扭。想不到校长和同事们，都很看得起我。有一个法国籍的教师，名叫克利多，还对我说过：他到了

日子无言，却刻画了所有变迁

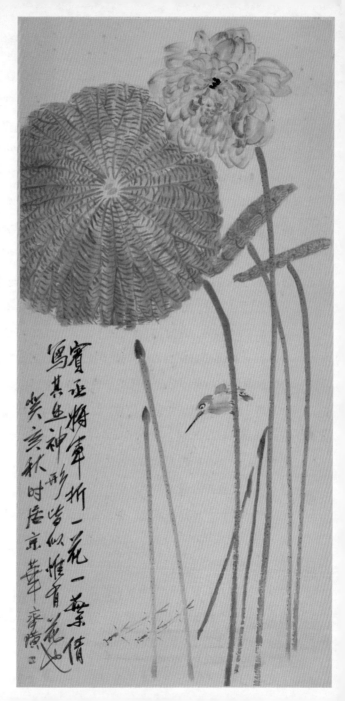

實證將軍折一花一葉倩
寫其逸神形尚似惟肖花
吳熹秋時居京華李鱓□

荷花

东方以后，接触过的画家，不计其数，无论中国、日本、印度、南洋，画得使他满意的，我是头一个。他把我恭维得了不得，我真是受宠若惊了。学生们也都佩服我，逢到我上课，都是很专心地听我讲，看我画，一点没有洋学堂的学生动不动就闹脾气的怪事，我也就很高兴地教下去了。

民国十七年（戊辰·一九二八），我六十六岁。北京官僚，暮气沉沉，比着前清末年，更是变本加厉。每天午后才能起床，匆匆到署坐一会儿，谓之上衙门，没有多大工夫，就纷纷散了。晚间，酒食征逐之外，继以嫖赌，不到天明不归，最早亦须过了午夜，方能兴尽。我看他们白天不办正事，竟睡懒觉，画了两幅鸡，题有诗句："天下鸡声君听否？长鸣过午快黄昏。""佳禽最好三缄口，啼醒诸君日又西。"像这样的腐败习气，岂能有持久不败的道理，所以那年初夏，北洋军阀，整个儿垮了台，这般懒虫似的旧官僚，也就跟着树倒猢儿散了。国民革命军到了北京，因为国都定在南京，把北京称作北平。艺术专科学校改称艺术学院，我的名义，也改称为教授。木匠当上了大学教授，跟十九年以前，铁匠张仲飏当上了湖南高等学堂的教务长，总算都是我们手艺人出身的一种佳话了。九月初一日，宝珠生了个女孩，取名良欢，乳名小乖。我长子良元，从家乡来到北京，探问我起居，并报告了许多家乡消息，我五弟纯隽，在这次匪乱中死去，年五十岁，听了很觉凄然。我作了幅画，纪念我五弟，题了一首诗，开首两句说："惊闻

日子无言，却刻画了所有变迁

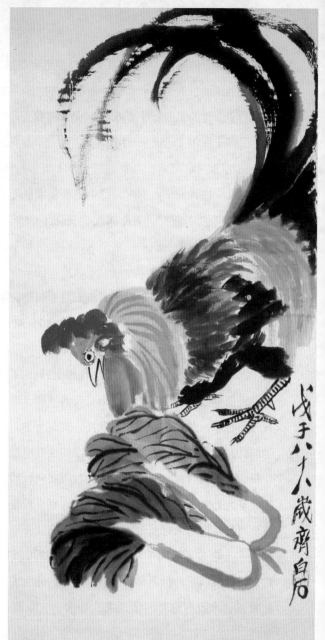

公鸡与白菜

故乡惨，客里倍伤神。"作客在外，又是老年暮景，怀乡之念，当然是很深的。听到家乡乱事，而况骨肉凋零，更不会不加倍伤神的了。我的《借山吟馆诗草》，是那年秋天印行的。

民国十八年（己巳·一九二九），我六十七岁，十九年（庚午·一九三〇），我六十八岁。二十年（辛未·一九三一），我六十九岁。在我六十八岁时，二弟纯松在家乡死了，他比我小四岁，享年六十四岁。老年弟兄，又去了一个。同胞弟兄六人，现存三弟纯藻、四弟纯培两人，连我仅剩半数了，伤哉！辛未正月二十六日，樊樊山逝世于北平，我又少了一位谈诗的知己，悲悼之怀，也是难以形容。三月十一日，宝珠又生了个女孩，取名良止，乳名小小乖。她的姊姊良欢，原来乳名小乖，添了良止，就叫作大小乖了。

那年九月十八日，是阴历八月初七日，日本军阀偷袭沈阳，大规模地发动侵略，我在第二天的早晨，看了报载，气愤万分。心想，东北军的领袖张学良，现驻北平，一定会率领他的部队，打回关外，收复失土的。谁知他并不抵抗。后来报纸登载的东北消息，一天坏似一天，亡国之祸，迫在眉睫。人家都说华北处在国防最前线，平津一带，岌岌可危，很多人劝我避地南行。但是大好河山，万方一概，究竟哪里是乐土呢？我这个七十老翁，草间偷活，还有什么办法可想！只好得过且过，苟延残喘了。重阳那天，黎松安来，邀我去登高。我们在此时候，本没有这种闲情逸兴，却因古人登高，原是为了避

 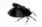 日子无言，却刻画了所有变迁

和平

灾，我们盼望国难早日解除，倒也可以牵缀上登高的意义。那时宣武门拆除瓮城，我们登上了宣武门城楼，东望炊烟四起，好像遍地是烽火，两人都有说不出的感慨。游览了一会儿，算是应了重阳登高的节景。我作了两首诗，有句说："莫愁天倒无撑着，犹峙西山在眼前。"因为有许多人，妄想依赖国联调查团的力量，抑制日本军阀的侵略，我知道这是与虎谋皮，怎么能靠得住呢，所以作了这两句诗，去讽刺他们的。

那年，我长子良元，得了孙子，是他次子次生所生的孩子，取名耕夫，那是我的曾孙，我的家庭，已是四代同堂的了。我自担任艺术学院教授，除了艺院学生之外，以个人名义拜我为师的也很不少。门人瑞光和尚，从阜成门外衍法寺住持，调进城内，在广安门内烂漫胡同莲花寺当住持，已有数年，常到我处闲谈。他画的山水，学大涤子很得神髓，在我门弟子中，确是一个杰出人才，人都说他是我的高足，我也认他是我最得意的门人。有一年重阳，北平的许多名流，在德胜门内积水潭汇通祠登高雅集，瑞光也被邀参加，当场画了一幅《寒碧登高图》，诸名流都有题咏，他的画名，就远近都知了。我的学生邱石冥，任京华美术专门学校校长，请我去兼课，我已兼任了不少日子。曾向石冥推荐瑞光去任教，石冥深知瑞光的人品和他的画格，表示十分欢迎。京华美专原是一所私立学校，权力操在校董会手里，有一个姓周的校董，是个官僚，不知跟瑞光为了什么原因，竭力地反对，石冥不能作主，只得作

日子无言，却刻画了所有变迁

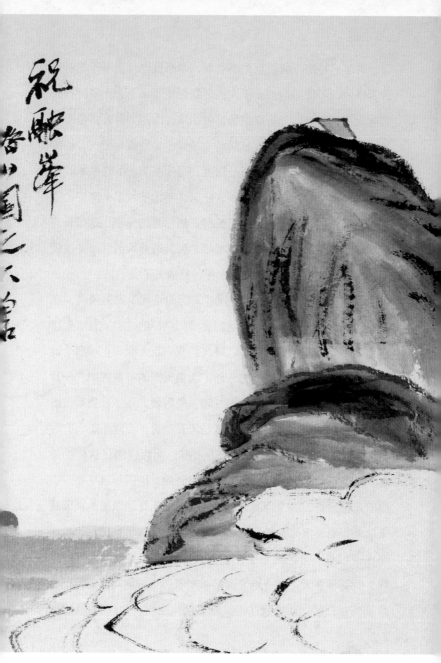

祝融峰

罢。为了这件事，我心里很不高兴，本想我也辞职不干，石冥苦苦挽留，不便扫他的面子，就仍勉强地兼课下去。同时，尚有两人拜我为师：一是赵羡渔，名铭箴，山西太谷人，是个诗家，书底子深得很。一是方问溪，名俊章，安徽合肥人，他的祖父方星樵，名秉忠，和我是朋友，是个很著名的昆曲家。问溪家学渊源，也是个戏曲家兼音乐家，年纪不过二十来岁。他的姑丈是京剧名伶杨隆寿之子长喜，梅兰芳的母亲，是杨长喜的胞妹，问溪和兰芳是同辈的姻亲，可算得是梨园世家（次溪按：问溪死得很早，大概不到十年，就故去了）。

你（次溪按：老人说的"你"，指的是我）家的张园，在左安门内新西里三号，原是明朝袁督师崇焕的故居，有听雨楼古迹。尊公篁溪学长在世时，屡次约我去玩，我很喜欢那个地方，虽在城市，大有山林的意趣。西望天坛的森森古柏，一片苍翠欲滴，好像近在咫尺。天气晴和的时候，还能看到翠微山峰，高耸云际。远山近林，简直是天开画屏，百观不厌。有时雨过天晴，落照残虹，映得天半朱霞，绚烂成绮。这样的景色，不是空旷幽静的地方，是不能见到的。附近小溪环绕，点缀着几个池塘，绿水涟漪，游鱼可数。溪上阡陌纵横，稻粱蔬果之外，豆棚瓜架，触目皆是。叱犊呼耕，戽水耘田，俨然江南水乡风景，北地实所少见，何况在这万人如海的大都市里呢？我到了夏天，常去避暑。记得辛未那年，你同尊公特把后跨院西屋三间，让给我住，又划了几丈空地，让我莳花种菜，

日子无言，却刻画了所有变迁

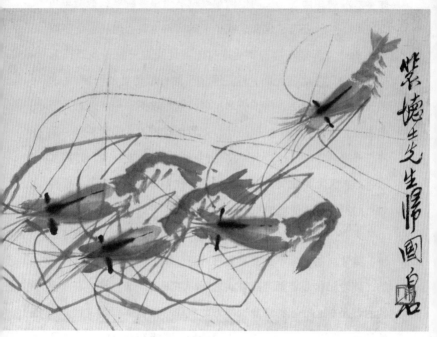

小虾

我写了一张《借山居》横额，挂在屋内。我在那里绘画消夏，得气之清，大可以洗涤身心，神思自然就健旺了。那时令弟仲葛、仲麦，还不到二十岁，暑期放假，常常陪伴着我，活泼可喜。我看他们扑蝴蝶，捉蜻蜓，扑捉到了，都给我做了绘画的标本。清晨和傍晚，又同他们观察草丛里虫豸跳跃，池塘里鱼虾游动，种种姿态，也都成我笔下的资料。我当时画了十多幅草虫鱼虾，都是在那里实地取材的。还画过一幅《多虾图》，挂在借山居的墙壁上面，这是我生平画虾最得意的一幅。（次溪按：袁督师故宅，清末废为民居，墙垣欹侧，屋宇毁败，萧条之景，不堪寓目。民国初元，先君出资购置，修治整理，添种许多花木，附近的人，称之为张园。先君逝世后，时局多故，庭园又渐见荒芜。一九五八年，我为保存古迹起见，征得舍弟同意，把这房地捐献给政府，今归龙潭公园管理。）

袁督师故居内，有他一幅遗像，画得很好，我曾临摹了一幅。离故居的北面不远，有袁督师庙，听说也是尊公出资修建的，庙址相传是督师当年驻兵之所。东面是池塘，池边有篁溪钓台，是尊公守庙时游息的地方，我和尊公在那里钓过鱼。庙的邻近，原有一座法塔寺，寺已废圮，塔尚存在。再北为太阳宫，内祀太阳星君，据说三月十九为太阳生日，早先到了那天，用糕祭他，名为太阳糕。我所知道的：三月十九是明朝崇祯皇帝殉国的日子，明朝的遗老，在清朝初年，身处异族统治之下，怀念故国旧君，不敢明言，只好托名太阳，太阳是暗切

日子无言，却刻画了所有变迁

明朝的"明"字意思。相沿了二百多年，到民初才罢祀，最近连太阳糕也很少有人知道的了。太阳宫的东北，是袁督师墓，每年春秋两祭，广东同乡照例去扫墓，尊公每届必到，也曾邀我去参拜过的。我在张园住的时候，不但袁督师的遗迹，都已瞻仰过了，就连附近万柳堂、夕照寺、卧佛寺等许多名胜，也都游览无遗。万柳堂在清初是著名的，现在柳树已无一存，它邻近的拈花寺，地方倒很清静。夕照寺地址很小，内有陈松画的松树，在庙里的右壁上面，画得苍老挺拔，确是一幅名画。卧佛寺在袁督师墓的西边，相距很近，听说作《红楼梦》的曹雪芹，晚年家道中落，曾在那里住过一时，我根据你作的《过雪芹故居》的诗句"红楼梦断寺门寒"，画了一幅《红楼梦断图》（次溪按：这幅图，我后来不慎遗失了）。我连日游览，贤父子招待殷勤，我是很感谢的。我在《张园春色图》和后来画的《葛园耕隐图》上题的诗句，都是我由衷之言，不是说着空话，随便恭维的。我还把照相留在张园借山居墙上，示后裔的诗说："后裔倘贤寻旧迹，张园留像葬西山。"这首诗，也可算作我的预嘱哪！（次溪按：《张园春色图》和《钓虾图》，今存中央历史博物馆，《葛园耕隐图》今存广东省博物馆。）

民国二十一年（壬申·一九三二），我七十岁。正月初五日，惊悉我的得意门人瑞光和尚死了，他是光绪四年戊寅正月初八日生的，享年五十五岁。他的画，一生专摹大涤子，拜我为师后，常来和我谈画，自称学我的笔法，才能画出大涤子的

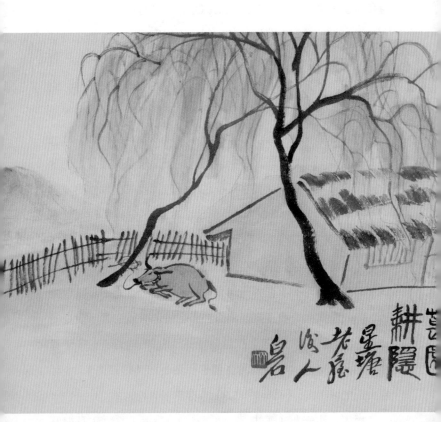

葛园耕隐

日子无言，却刻画了所有变迁

精意。我题他的画，有句说："画水勾山用意同，老僧自道学萍翁。"我对于大涤子，本也生平最所钦服的，曾有诗说："下笔谁教泣鬼神，二千余载只斯僧。焚香愿下师生拜，昨夜挥毫梦见君。"我们两人的见解，原是并不相悖的。他死了，我觉得可惜得很，到莲花寺里去哭了他一场，回来仍是郁郁不乐。我想，人是早晚要死的，我已是七十岁的人了，还有多少日子可活！这几年，卖画教书，刻印写字，进款却也不少，风烛残年，很可以不必再为衣食劳累了，就自己画了一幅《息肩图》，题诗说："眼看朋侪归去拳，哪曾把去一文钱。先生自笑年七十，挑尽铜山应息肩。"可是画了此图，始终没曾息肩，我劳累了一生，靠着双手，糊上了嘴，看来，我是要劳累到死的啦！

自辽沈沦陷后，锦州又告失守，战火迫近了榆关、平津一带，人心浮动，富有之家，纷纷南迁。北平市上，敌方人员，往来不绝，他们慕我的名，时常登门来访，有的送我些礼物，有的约我去吃饭，还有请我去照相，目的是想白使唤我，替他们拼命去画，好让他们带回国去赚钱发财。我不胜其烦，明知他们诡计多端，内中是有肮脏作用的。况且我虽是一个毫无能力的人，多少总还有一点爱国心，假使愿意去听从他们的使唤，那我简直对不起我这七十岁的年纪了。因此在无办法中想出一个办法：把大门紧紧地关上，门里头加上一把大锁，有人来叫门，我先在门缝中看清是谁，能见的开门请进，不愿见

蜘蛛

日子无言，却刻画了所有变迁

的，命我的女仆，回说"主人不在家"，不去开门，他们也就无法进来，只好扫兴地走了。这是不拒而拒的妙法，在他们没有见着我之时，先给他们一个闭门羹，否则，他们见着了我，当面不便下逐客令，那就脱不掉许多麻烦了。冬，因谣言甚炽，门人纪友梅有东交民巷租的房子，邀我去住，我住了几天，听得局势略见缓和，才又回了家。

我早年跟胡沁园师学的是工笔画，从西安归来，因工笔画不能畅机，改画大写意。所画的东西，以日常能见到的为多，不常见的，我觉得虚无缥缈，画得虽好，总是不切实际。我题画葫芦诗说："几欲变更终缩手，舍真作怪此生难。"不画常见的而去画不常见的，那就是舍真作怪了。我画实物，并不一味地刻意求似，能在不求似中得似，方得显出神韵。我有句说："写生我懒求形似，不厌声名到老低。"所以我的画，不为俗人所喜，我亦不愿强合人意，有诗说："我亦人间双妙手，搔人痒处最为难。"我向来反对宗派拘束，曾云："逢人耻听说荆关，宗派夸能却汗颜。"也反对死临死摹，又曾说过："山外楼台云外峰，匠家千古此雷同。""一笑前朝诸巨手，平铺细抹死工夫。"因之，我就常说："胸中山水奇天下，删去临摹手一双。"赞同我这见解的人，陈师曾是头一个，其余就算瑞光和尚和徐悲鸿了。我画山水，布局立意，总是反复构思，不愿落入前人窠臼。五十岁后，懒于多费神思，曾在润格中订明不再为人画山水，在这二十年中，画了不过寥寥几幅。本年因你

给我编印诗稿，代求名家题词，我答允各作一图为报，破例画了几幅，如给吴北江（闿生）画的《莲池讲学图》，给杨云史（圻）画的《江山万里楼图》，给赵幼梅（元礼）画的《明灯夜雨楼图》，给宗子威画的《辽东吟馆谈诗图》，给李释堪（宣倜）画的《握兰簃填词图》，这几幅图，我自信都是别出心裁经意之作。

民国二十二年（癸酉·一九三三），我七十一岁。你给我编的《白石诗草》八卷，元宵节印成，这件事，你很替我费了些心，我很感谢你的。我在戊辰年印出的《借山吟馆诗草》，是用石版影印我的手稿，从光绪壬寅到民国甲寅十二年间所作，收诗很少。这次的《白石诗草》，是壬寅以前和甲寅以后作的，曾经樊樊山选定，又经王仲言重选，收的诗比较多。我题词说："诽誉百年谁晓得，黄泥堆上草萧萧。"我的诗，写我心里头想说的话，本不求工，更无意学唐学宋，骂我的人固然很多，夸我的人却也不少。从来毁誉是非，并时难下定论，等到百年以后，评好评坏，也许有个公道，可是我在黄土垄中，已听不见、看不着的了。谈到文字知己，倒也常常遇着，就说住在苏州的吴江金松岑（天翮）吧，经你介绍，我开始和他通讯。最近你受人之托，求他作传，他回信拒绝。并说：像齐白石这样的人，才不辱没他的文字。他这样看重我，我读了他给你的信，真是感激之余，喜极欲涕。我把一生经历，说给你听，请你笔录下来，寄给他替我做传记的资料。

日子无言，却刻画了所有变迁

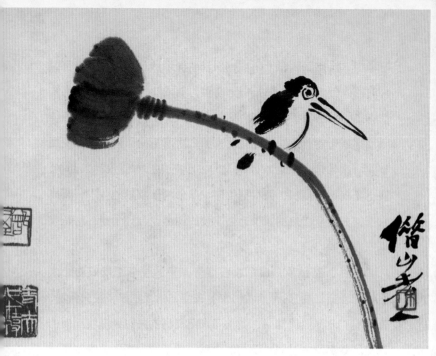

莲篷翠鸟

　　我的刻印，最早是走的丁龙泓、黄小松一路，继得《二金蝶堂印谱》，乃专攻赵㧑叔的笔意。后见《天发神谶碑》，刀法一变，又见《三公山碑》，篆法也为之一变。最后喜秦权，纵横平直，一任自然，又一大变。光绪三十年（甲辰）以前，摹丁、黄时所刻之印，曾经拓存，湘绮师给我作过一篇序。民国六年（丁巳），家乡兵乱，把印拓全部失落，湘绮师的序文原稿，藏在墙壁内，幸得保存。十七年（戊辰），我把丁巳后在北京所刻的，拓存四册，仍用湘绮师序文，刊在卷前，这是我定居北京后第一次拓存的印谱。本年我把丁巳以后所刻三千多

定居北京　219

方印中，选出二百三十四印，用朱砂泥亲自重行拓存。内有因求刻的人促迫取去，只拓得一二页，制成锌版充数的。此次统都剔出，另选我最近所刻自用的印加入，凑足原数，仍用湘绮师原序列于卷首，这是我在北京第二次所拓的印谱。又因戊辰年第一次印谱出书后，外国人购去印拓二百方，按此二百方，我已无权再行复制，只得把庚午、辛未两年所刻的拓本，装成六册，去年今年刻的较少，拓本装成四册，合计十册，这是我第三次拓的印谱。

　　三月，见报载，日军攻占热河，平津一带深受威胁，人心很感恐慌。五月，《塘沽协定》成立，华北主权，丧失殆尽。春夏间，北平谣诼繁兴，我承门人纪友梅的关切，邀我到他的东交民巷寓所去避居，我在他那里，住了二十来天，听说风声松了一点，承尊公厚意见招，又到你家张园小住。前年我画的那幅《多虾图》，仍在借山居的墙上挂着，我补题了几句："星塘，予之生长处也。春水涨时，多大虾，予少小时，以棉花为饵，戏钓之。今越六十余年，故予喜画虾，未除儿时嬉弄气耳。今次溪仁弟于燕京江擦门内买一园，名曰张园，园西有房数间，分借与予，为借山居。予画此，倩（请）吾贤置之借山居之素壁。"八月十三日你的佳期，是我同吴北江两人证婚。你的夫人徐肇琼，画蝴蝶很有点功力，你怂恿她拜在我门下，"人之患好为人师"，既然贤伉俪出于一片至诚，我也就受之不辞了。

日子无言，却刻画了所有变迁

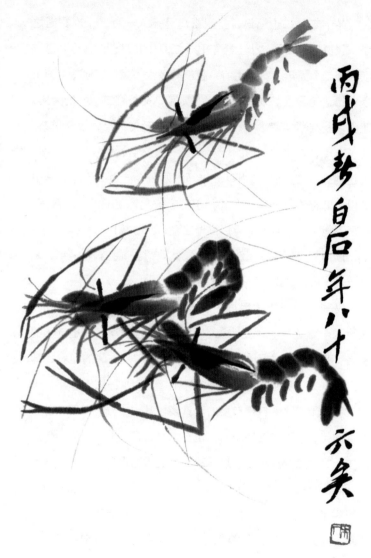

丙戌秋白石年八十六矣

虾

冬十二月二十三日，是我祖母马孺人一百二十岁冥诞之期。我祖母于光绪二十七年辛丑十二月十九日逝世，至今已过了三十二个周年了。她生前，我没有多大力量好好地侍奉，至今觉得遗憾得很。现在逢到她的冥诞，又是百二十岁的大典，理应竭我绵薄，稍尽寸心。那天在家，延僧诵经，敬谨设祭。到了夜晚，焚化冥镪时，我另写了一张文启，附在冥镪上面，一起焚掉。文启说："祖母齐母马太君，今一百二十岁，冥中受用，外神不得强得。今长孙年七十一矣，避匪难，居燕京，有家不能归，将至死不能扫祖母之墓，伤心哉！"想起千里游子，远别故乡庐墓，望眼天涯，黯然魂销。况我垂暮之年，来日苦短，旅怀如织，更是梦魂难安。

民国二十三年（甲戌·一九三四），我七十二岁。我在光绪二十年（甲午）三十二岁时，所刻的印章，都是自己的姓名，用在诗画方面的而已。刻的虽不多，收藏的印石，却有三百来方，我遂自名为"三百石印斋"。至民国十一年（壬戌）我六十岁时，自刻自用的印章多了其中十分之二三，都是名贵的佳石。可惜这些印石，留在家乡，在丁卯、戊辰两年兵乱中，完全给兵匪抢走，这是我生平莫大的恨事。民国十六年（丁卯）以后，我没曾回到家乡去过，在北平陆续收购的印石，又积满了三百方，"三百石印斋"倒也仍是名副其实，只是石质却没有先前在家乡失掉的好了。上年罗祥止来，向我请教刻印的技法，求我当场奏刀。我把所藏的印石，一边刻给他看，

日子无言，却刻画了所有变迁

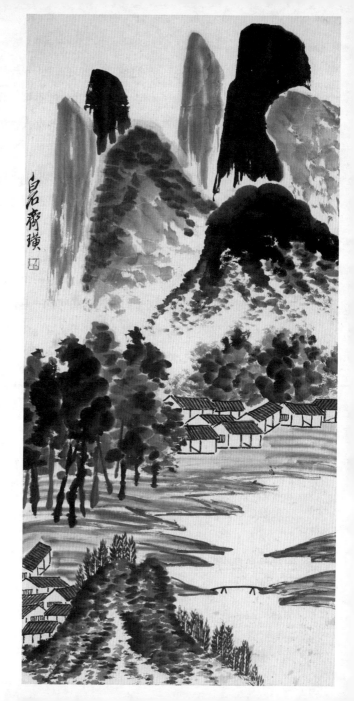

山水

一边讲给他听。祥止说，听我的话，如闻霹雳；看我挥刀，好像呼呼有风声。佩服得了不得，非要拜我为师不可，我就只好答允，收他为门人了。本年又有一个四川籍的友人，也像祥止那样，屡次求我刻给他看，我把指示祥止的技法，照样地指示他。因此，从去年至今，不满一年的时间，把所藏的印石，全数刻完，所刻的印章，连以前所刻，又超过了三百之数，就再拓存下来，留示我子孙。

我刻印，同写字一样。写字，下笔不重描，刻印，一刀下去，决不回刀。我的刻法，纵横各刀，只有两个方向，不同一般人所刻的，去一刀，回一刀，纵横来回各一刀，要有四个方向。篆法高雅不高雅，刀法健全不健全，懂得刻印的人，自能看得明白。我刻时，随着字的笔势，顺刻下去，并不需要先在石上描好字形，才去下刀。我的刻印，比较有劲，等于写字有笔力，就在这一点。而且写字可以对客挥毫，我刻印也可以对客奏刀。常见他人刻石，来回盘旋，费了很多时间，就算学得这一家那一家的，但只学到了形似，把神韵都弄没了，貌合神离，仅能欺骗外行而已。他们这种刀法，只能说是蚀削，何尝是刻印。老实说，真正懂得是刻的，能有多少人？不过刻与削，决不相同，明眼人也可一望而知，正如鱼目不可混珠，是一样的道理。我常说：世间事，贵痛快，何况篆刻是风雅事，岂是拖泥带水，做得好的呢？本年四月二十一日，宝珠又生了男孩，取名良年，号寿翁，乳名小翁子，这是我的第六子，宝

日子无言，却刻画了所有变迁

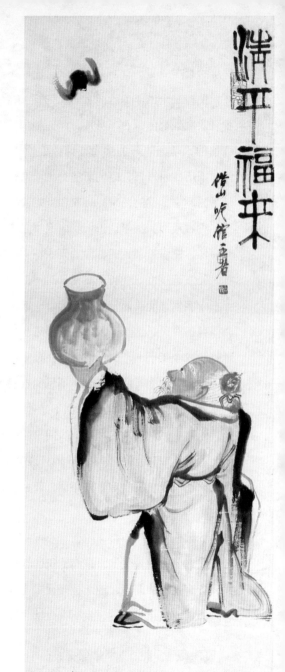

清平福来　约1934年

珠生的第三子。

民国二十四年（乙亥·一九三五），我七十三岁。本年起，我衰败之像叠出，右半身从臂膀到腿部，时时觉得酸痛，尤其可怕的，是一阵阵的头晕，请大夫诊治了几次，略略似乎好些。阳历四月一日，即阴历二月二十八日，携同宝珠南行。三日午刻到家，我的孙辈外孙辈和外甥等，有的已二十往外的人了，见着我面，都不认识。我离家快二十年了，住的房子，没有损坏，还添盖了几间，种的果木花卉，也还照旧，山上的树林，益发地茂盛。我长子良元，时年四十七岁，三子良琨，时年三十四岁，兄弟俩带头，率领着一家子大大小小，把家务整理得有条有理，这都是我的好子孙哪！只有我妻陈春君，瘦得可怜，她今年已七十四岁啦。我在茹家冲家里，住了三天，就同宝珠动身北上。我别家时，不忍和春君相见。还有几个相好的亲友，在家坐待相送，我也不使他们知道，悄悄地离家走了。十四日回到了北平。这一次回家，扫了先人的坟墓，我日记上写道："乌乌私情，未供一饱；哀哀父母，欲养不存。"我自己刻了一颗"悔乌堂"的印章，怀乡追远之念，真是与日俱增的啊！

我因连年时局不靖，防备宵小觊觎，对于门户特别加以小心。我的跨车胡同住宅，东面临街，我住在里院北屋，廊子前面，置有铁制的栅栏，晚上拉开，加上了锁，严密得多了。阴历六月初四日上午寅刻，我听得犬吠之声，聒耳可厌，亲自起

 日子无言，却刻画了所有变迁

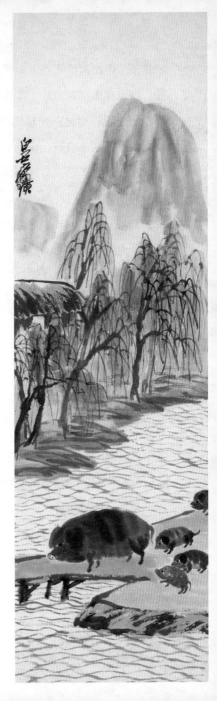

山水

床驱逐。走得匆忙了些，脚骨误触铁栅栏的斜撑，一跤栽了下去，整个身体都落了地，声音很大，我觉着痛得难忍。宝珠母子，听见我呼痛之声，急忙出来，抬我上床，请来正骨大夫，仔细诊治，推拿敷药，疼痛稍减。但是腿骨的筋，已长出一寸有零，腿骨脱了骹，公母骨错开了不相交，几乎成了残疾。我跌倒的地方，原有铁凳一只，幸而在前几天，给宝珠搬到别处去了，否则这一跤栽了下去，不知重伤到什么程度，说不定还有生命危险。我病中，起初躺在床上，动弹不得，慢慢地可以活动些了，但穿衣着鞋，仍得有人扶持，宝珠殷勤照料，日夜不懈，真是难得。我养了一百多天，才渐渐地好了。

民国二十五年（丙子·一九三六），我七十四岁。阴历三月初七日，清明节的前七天，尊公邀我到张园，参拜袁督师崇焕遗像。那天到的人很多，记得有陈散原、杨云史、吴北江诸位。吃饭的时候，我谈起："我想在西郊香山附近，觅一块地，预备个生圹。前几年，托我同乡汪颂年（诒书），写过'处士齐白石之墓'七个大字的碑记。墓碑有了，墓地尚无着落，拟恳诸位大作家，俯赐题词，留待他日，俾光泉壤。"当时诸位都允承了，没隔几天，诗词都寄了来，这件事，也得感谢你贤父子的。

四川有个姓王的军人，托他住在北平的同乡，常来请我刻印，因此和他通过几回信，成了千里神交。春初，寄来快信，说：蜀中风景秀丽，物产丰富，不可不去玩玩。接着又来电

 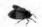 日子无言，却刻画了所有变迁

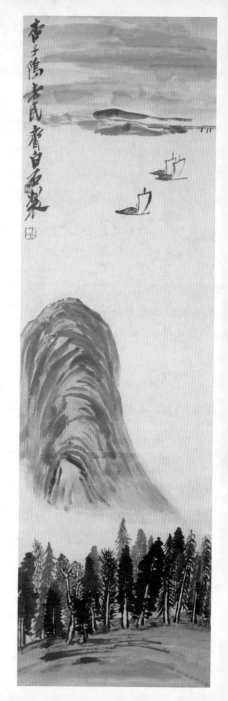

山水

报，欢迎我去。宝珠原是出生在四川的，很想回娘家去看看，遂于阳历四月二十七日，即阴历闰三月初七日，同宝珠带着良止、良年两个孩子，离平南下。二十九夜，从汉口搭乘太古公司万通轮船，开往川江。五月一日黄昏，过沙市。沙市形势，很有些像湘潭，沿江有山嘴拦挡，水从江中流出，江岸成弯形，便于泊船。四日未刻，过万县，泊武陵。我心病发作，在船内很不舒适，到夜半病才好了。五日酉刻，抵嘉州。宝珠的娘家，在转斗桥胡家冲，原是丰都县属，但从嘉州登岸，反较近便。我们到了宝珠的娘家，住了三天，我陪她祭扫她母亲的坟墓，算是了却一桩心愿。我有诗说："为君骨肉暂收帆，三月乡村问社坛。难得老夫情意合，携樽同上草堆寒。"

十一日到重庆。十五日宿内江。十六日到成都，住南门文庙后街。认识了方鹤叟旭。那时，金松岑、陈石遗都在成都，本是神交多年，此次见面，倍加亲热。松岑面许给我撰作传记，叫我回平后跟你商量，继续笔录我一生经历，寄给他作参考。（次溪按：金松岑丈是年有信寄给我，也曾谈及此事。）我在国立艺院和私立京华美专教过的学生，在成都的，都来招待我，有的请我吃饭，有的陪我去玩。安徽人开的胡开文笔墨庄，有一个跑外伙友，名叫陈怀卿，跟着我的学生，也称我作老师。七月二十七日，我牙痛甚剧。我当口的两牙，左边的一个，早已自落，右边的一个，摇摇欲坠，亦已三年。因为想起幼龄初长牙时，我祖父祖母和我父亲母亲，喜欢得了不得，

日子无言，却刻画了所有变迁

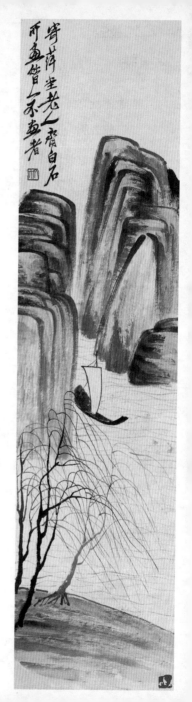

山水

说："阿芝长牙了！"我小的时候，母亲常常说起这句话，我至今还没忘掉。当初他们这样地喜见其生，我老来怎忍轻易地把它拔去呢？所以我忍着疼痛，一直至今。此次这只作痛的病牙，横斜活动，进食很不方便，不吃东西时，亦痛得难忍，迫不得已，只可拔落，感念幼年，不禁流泪。

川中山水之佳，较桂林更胜一筹。我游过了青城峨眉等山，就辞别诸友，预备东返。门生们都来相送，我记得俗谚有"老不入川"这句话，预料此番出川，终我之生，未必会再来的了。我留别门生的诗，有句云"蜀道九千年八十，知君不劝再来游"，就是这个意思。八月二十五日离成都，经重庆、万县、宜昌，三十一日到汉口。住在朋友家，因腹泻耽了几天。九月四日，乘平汉车北行，五日到北平，回家。有人问我："你这次川游，既没有作多少诗，也没有作什么画，是不是心里有了不快之事，所以兴趣毫无了呢？"我告诉他说："并非如此！我们去时是四个人，回来也是四个人，心里有什么不快呢？不过四川的天气，时常浓雾蔽天，看山是扫兴的。"我背了一首《过巫峡》的诗给他听："怒涛相击作春雷，江雾连天扫不开。欲乞赤乌收拾尽，老夫原为看山来。"俗谚说："天无三日晴，地无三里平。"四川的天时地理，确有这样的情形。

日子无言，却刻画了所有变迁

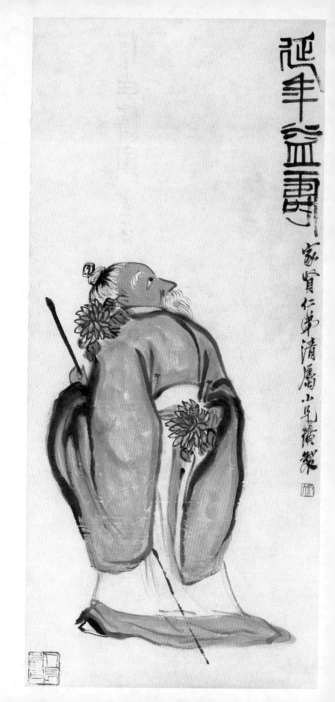

延年益寿

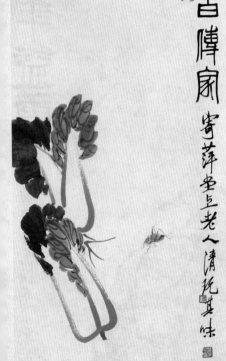

清白傳家

寄萍堂上老人

清珍其味

清白传家

避世时期

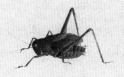

"寿高不死羞为贼，不丑长安作饿饕。"我是宁可挨冻受饿，决不甘心去取媚那般人的。

民国二十六（丁丑·一九三七），我七十七岁。早先我在长沙，舒贻上之鎏给我算八字，说："在丁丑年，脱丙运，交辰运。辰运是丁丑年三月十二日交，壬午三月十二日脱。丁丑年下半年即算辰运？辰与八字中之戌相冲，冲开富贵宝藏，小康自有可期，惟丑辰戌相刑，美中不足。"又说："交运时，可先念佛三遍，然后默念辰与酉合若干遍，在立夏以前，随时均宜念之。"又说："十二日戌时，是交辰运之时，属龙属狗之小孩宜暂避，属牛羊者亦不可近。本人可佩一金器，如金戒指之类。"念佛，带金器，避见属龙属狗属牛羊的人，我听了他话，都照办了。我还在他批的命书封面，写了九个大字："十二日戌刻交运大吉。"又在里页，写了几行字道："宜用瞒天过海法。今年七十五，可口称七十七，作为逃过七十五一关矣。"从丁丑年起，我就加了两岁，本年就算七十七岁了。

二月二十七日，即阴历正月十七日，宝珠又生了一个女

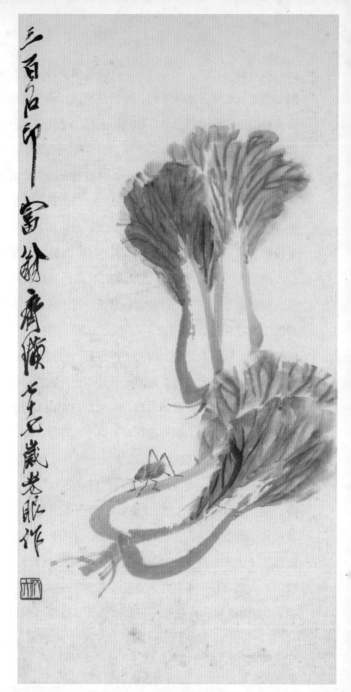

白菜蝈蝈

孩，取名良尾，生了没有几天，就得病死了。这个孩子，生得倒还秀丽，看样子不是笨的，可惜是昙花一现，像泡沫似的一会儿就幻灭了。七月七日，即阴历五月二十九日，那天正交小暑节，天气已是热得很。后半夜，日本军阀在北平广安门外卢沟桥地方，发动了大规模的战争。卢沟桥在当时，是宛平县的县城，城虽很小，却是一个用兵要地，俨然是北平的屏障，失掉了它，北平就无险可守了。第二天，是阴历六月初一日，早晨见报，方知日军蓄意挑衅，事态有扩大可能。果然听到西边"嘭、嘭、嘭"的好几回巨大的声音，乃是日军轰炸了西苑。接着南苑又炸了，情势十分紧张。过了两天，忽然传来讲和的消息。但是，有一夜，广安门那边，又有"啪、啪、啪"的机枪声，闹了大半宵。如此停停打打，打打停停，闹了好多天。到了七月二十八日，即阴历六月二十一日，北平天津相继都沦陷了。前几天所说的讲和，原来是日军调兵遣将、准备大举进攻的一种诡计。我们的军队，终于放弃了平津，转向内地而去。这从来没曾遭遇过的事情，一旦身临其境，使我胆战心惊，坐立不宁。怕的是：沦陷之后，不知要经受怎样的折磨，国土也不知哪天才能光复，那时所受的刺激，简直是无法形容。我下定决心，从此闭门家居，不与外界接触，艺术学院和京华美术专科学校两处的教课，都辞去不干了。亡友陈师曾的尊人散原先生于九月间逝世，我作了一副挽联送了去，联道："为大臣嗣，画家爷，一辈作诗人，消受清闲原有命；由

日子无言，却刻画了所有变迁

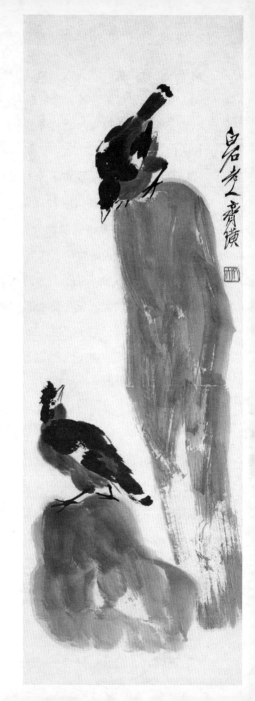

嘤鸣求友图　约1945年

南浦来，西山去，九天入仙境，乍经离乱岂无愁。"下联的末句，我有说不尽的苦处，含蓄在内。我因感念师曾生前对我的交谊，亲自到他尊人的灵前行了个礼，这是我在沦陷后第一次出大门。

民国二十七年（戊寅·一九三八），我七十八岁。瞿兑之来请我画《超览楼褉集图》，我记起这件事来了！前清宣统三年三月初十日，是清明后两天，我在长沙，王湘绮师约我到瞿子玖家超览楼去看樱花、海棠，命我画图，我答允了没有践诺。兑之是子玖的小儿子，会画几笔梅花，曾拜尹和伯为师，画笔倒也不俗。他请我补画当年的褉集图，我就画了给他，了却一桩心愿。六月二十三日，即阴历五月二十六日，宝珠生了个男孩，这是我的第七子，宝珠生的第四子。我的日记上写道："二十六日寅时，钟表乃三点二十一分也。生一子，名曰良末，字纪牛，号耋根。此子之八字：戊寅，戊午，丙戌，庚寅，为炎上格，若生于前清时，宰相命也。"我在他的命册上批道："字以纪牛者，牛，丑也，记丁丑年怀胎也。号以耋根者，八十为耋，吾年八十，尚留此根苗也。"十二月十四日，孙秉声生，是良迟的长子。良迟是我的第四子，宝珠所生的第一子。今年十八岁，娶的是献县纪文达公后裔纪彭年的次女。宝珠今年三十七岁，已经有了孙子啦，我们家，人丁可算兴旺哪！美中不足的是：秉声生时，我的第六子良年，乳名叫作小翁子的，病得很重，隔不到十天，十二月二十三日死了，年才

日子无言，却刻画了所有变迁

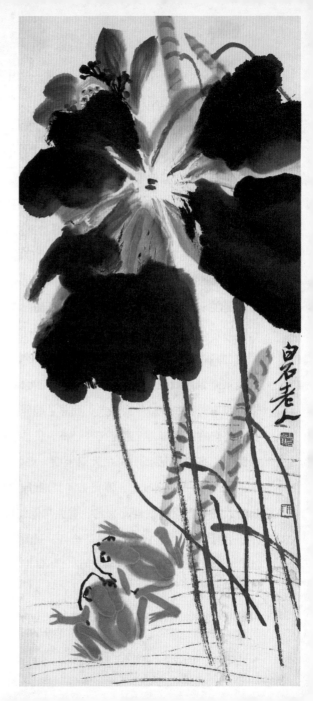

荷塘蛙声

五岁。这孩子很有点灵根，当他三岁时，知识渐开，已能懂得人事，见到爱吃的东西，从不争多论少，也不争先恐后，父母唤他才来，分得的还要留点给父母。我常说："孔融让梨，不能专美于前。我家的小翁子，将来一定是有出息的。"不料我有厚望的孩子，偏偏不能长寿，真叫我伤心！又因国难步步加深，不但上海、南京，早已陷落，听说我们家乡湖南，也已沦入敌手，在此兵荒马乱的年月，心绪恶劣万分，我的日记《三百石印斋纪事》，无意再记下去，就此停笔了。

　　民国二十八年（己卯·一九三九），我七十九岁。二十九年（庚辰·一九四〇），我八十岁。自己丑[1]年北平沦陷后，这三年间，我深居简出，很少与人往还，但是登我门求见的人，非常之多。敌伪的大小头子，也有不少来找我的，请我吃饭，送我东西，跟我拉交情，图接近，甚至要求我跟他们一起照相，或是叫我去参加什么盛典，我总是婉辞拒绝，不出大门一步。他们的任何圈套，都是枉费心机。我怕他们纠缠不休，懒得跟他们多说废话，干脆在大门上贴一张条，写了十二个大字："白石老人心病复作，停止见客。"我原来是确实有点心脏病的，并不严重，就借此为名，避免与他们接近。"心病"两字，另有含义，我自谓用得很是恰当。只因物价上涨，开支增加，不靠卖画刻印，无法维持生活，不得不在纸条上，补写了

1　原书为己丑，但根据上下文及历史背景，此处应为丁丑。——编者注

 日子无言，却刻画了所有变迁

几句："若关作画刻印，请由南纸店接办。"那时，囤积倒把的奸商，非常之多，他们发了财，都想弄点字画，挂在家里，装装门面，我的生意，简直是忙不过来。二十八年己卯年底，想趁过年的时候，多休息几天，我又贴出声明："二十八年十二月初一起，先来之凭单退，后来之凭单不接。"过了年，二十九年庚辰正月，我为了生计只得仍操旧业，不过在大门上，加贴了一张"画不卖与官家，窃恐不祥"的告白，说："中外官长，要买白石之画者，用代表人可矣，不必亲驾到门。从来官不入民家，官入民家，主人不利。谨此告知，恕不接见。"这里头所说的"官入民家，主人不利"的话，是有双关意义的。我还声明："绝止减画价，绝止吃饭馆，绝止照像[1]。"在绝止减画价的下面，加了小注："吾年八十矣，尺纸六圆，每圆加二角。"另又声明："卖画不论交情，君子自重，请照润格出钱。"我是想用这种方法，拒绝他们来麻烦的。还有给敌人当翻译的，常来讹诈，有的要画，有的要钱，有的软骗，有的硬索，我在墙上，又贴了告白，说："切莫代人介绍，心病复作，断难报答也。"又说："与外人翻译者，恕不酬谢，求诸君莫介绍，吾亦苦难报答也。"这些字条，日军投降后，我的看门人尹春如，从大门上揭了下来，归他保存。春如原是清朝宫里的太监，分配到肃王府，清末，侍候过肃亲王善耆的。

1　照像，即照相。——编者注

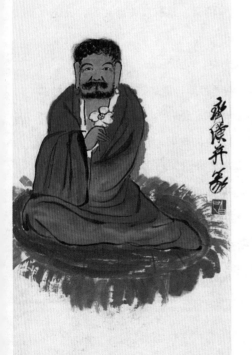

拈花微笑

二月初，得良元从家乡寄来快信，得知我妻陈春君，不幸于正月十四日逝世，寿七十九岁。春君自十三岁来我家，熬穷受苦，从无怨言。二十岁上跟我圆了房，这漫长岁月之间，重堂侍奉，儿女养育，家务撑持，避乱迁移，都是由她担负，使我免去内顾之忧。我定居北平，恐我客中寂寞，为我聘了宝珠，随侍照料。宝珠初生孩子，恐其年轻不善抚育，亲自接了过去，昼则携抱，夜则同睡，嘘拂爱护如同己出。我在北平，卖画为活，北来探视，三往三返，不辞跋涉。相处六十多年，我虽有恒河沙数的话，也难说尽贫贱夫妻之事，一朝死别，悲痛刻骨，泪哭欲干，心摧欲碎，作了一副挽联："怪赤绳老人，系人夫妻，何必使人离别；问黑面阎王，主我生死，胡不管我团圆。"又作了一篇祭文，叙说我妻一生贤德，留备后世子孙，观览勿忘。良元信上还说，春君垂危之时，口嘱儿孙辈，慎侍衰翁，善承色笑，切莫使我生气。我想：远隔千里，不能当面诀别，这是她一生最后的缺恨，叫我用什么方法去报答她呢？我在北平，住了二十多年，雕虫小技，天下知名，所教的门人弟子，遍布南北各省，论理，应该可以自慰的了，但因亲友故旧，在世的已无多人，贤妻又先我而去，有家也归不得，想起来，就不免黯然销魂了。我派下男子六人，女子六人，儿媳五人，孙曾男女共四十多人，见面不相识的很多。人家都恭维我多寿多男，活到八十岁，不能说不多寿；儿女孙曾一大群，不能说不多男；只是福薄，说来真觉惭愧。

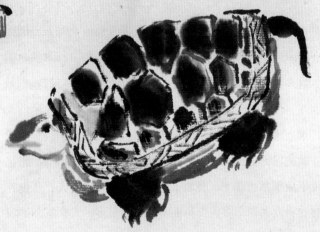

长寿

民国三十年（辛巳·一九四一），我八十一岁。宝珠随侍我二十多年，勤俭柔顺，始终不倦，春君逝世后，很多亲友，劝我扶正，遂于五月四日，邀请在北平的亲友二十余人，到场作证。先把我一生劳苦省俭，积存下来的一点薄产，分为六股，春君所生三子，分得湖南家乡的田地房屋。宝珠所生三子，分得北平的家屋现款。春君所生的次子良黼，已不在人世，由次儿媳同其子继承。立有分关产业字据，六人各执一份，以资信守。分产竣事后，随即举行扶正典礼，我首先郑重声明："胡氏宝珠立为继室！"到场的二十多位亲友，都签名盖印。我当着亲友和儿孙等，在族谱上批明："日后齐氏续谱，照称继室。"宝珠身体瘦弱，那天十分高兴，招待亲友，直到深夜，毫无倦累神色。隔不多天，忽有几个日本宪兵，来到我家，看门人尹春如拦阻不及，他们已直闯进来，嘴里说着不甚清楚的中国话，说是"要找齐老头儿"。我坐在正间的藤椅子上，一声不响，看他们究竟要干些什么，他们问我话，我装聋好像一点都听不见，他近我身，我只装没有看见，他们叽里咕噜，说了一些我听不懂的话，也就没精打采地走了。事后有人说："这是日军特务，派来吓唬人的。"也有人说："是几个喝醉的酒鬼，存心来捣乱的。"我也不问其究竟如何，只嘱咐尹春如，以后门户要加倍小心，不可再疏忽，吃此虚惊。

民国三十一年（壬午·一九四二），我八十二岁，在七八年前，就已想到：我的岁数，过了古稀之年，桑榆暮景，为日

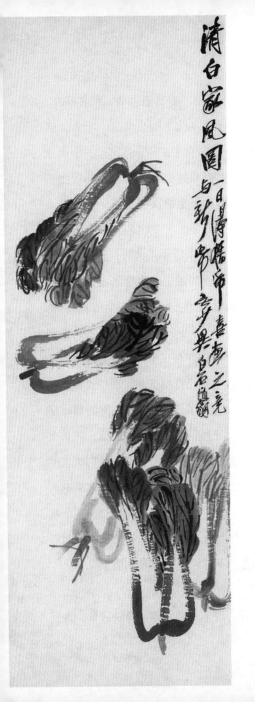

清白家风图

无多，家乡辽远，白云在望，生既难还，死亦难归。北平西郊香山附近，在万安公墓，颇思预置生圹，备作他日葬骨之所，曾请同乡老友汪颂年写了墓碑。又请陈散原、吴北江、杨云史诸位题词做纪念。只是岁月逡巡，因循坐误，香山生圹之事，未曾举办。二十五年丙子冬，我又想到埋骨在陶然亭旁边，风景既幽美，地点又近便，复有香冢、鹦鹉冢等著名胜迹，后人凭吊，倒也算得佳话。知道你曾替人成全过，就也托你代办一穴，可惜你不久离平南行，这事停顿至今。上年年底，你回平省亲，我跟你谈起旧事，承你厚意，和陶然亭慈悲禅林的住持慈安和尚商妥，慈安愿把亭东空地一段割赠，这是所谓"高谊如云"的了。正月十三日，同了宝珠，带着幼子，由你陪去，介绍和慈安相晤，谈得非常满意。看了看墓地，高敞向阳，苇塘围绕，确是一块佳城。当下定议。我填了一阕《西江月》的词，后边附有跋语，说："壬午春正月十又三日，余来陶然亭，住持僧慈安赠妥坟地事，次溪侄，引荐人也，书于词后，以记其事。"但因我的儿孙，大部分都在湖南家乡，万一我死之后，他们不听我话，也许运柩回湘，或是改葬他处，岂不有负初衷，我写一张委托书交你收存，免得他日别生枝节。这样，不仅我百年骸骨，有了归宿，也可算是你我的一段生死交情了。（次溪按：老人当时写的委托书说："百年后埋骨于此，虑家人不能遵，以此为证。"）

那年，我给你画的《萧寺拜陈图》，自信画得很不错。你

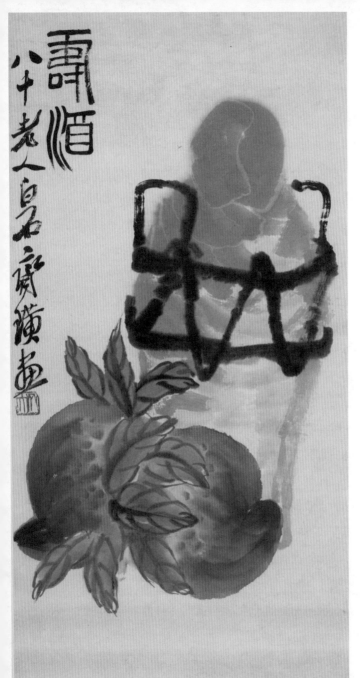

寿酒　1942年

请人题的诗词，据我看：傅治芗岳芬题的那首七绝，应该说是压卷。我同陈师曾的交谊，你是知道的，我如没有师曾的提携，我的画名，不会有今天。师曾的尊人散原先生在世时，记得是二十四年乙亥的端午节左右，你陪我到姚家胡同去访问他，请他给我作诗集的序文，他知道了我和师曾的关系，慨然应允。没隔几天序文就由你交来。我打算以后如再刊印诗稿，陈、樊二位的序文，一起刊在卷前，我的诗稿，更可增光得多了。我自二十六年丁丑六月以后，不出家门一步。只在丁丑九月，得知散原先生逝世的消息，破例出一次门，亲自去拜奠。他灵柩寄存在长椿寺，我也听人说起过，这次你我同到寺里去凭吊，我又破例出门了。（次溪按：散原太世丈逝世时，我远客江南，壬午春，我回平，偶与老人谈及，拟往长椿寺祭拜，老人愿偕往，归后，特作《萧寺拜陈图》给我，我征集题词很多。傅治芗丈诗云："槃槃盖世一棺存，岁瓣心香款寺门。彼似沧洲陈太守，重封马鬣祭茶村。"老人谓着墨无多，而意味深长，此图此诗，足可并垂不朽。）

　　民国三十二年（癸未·一九四三），我八十三岁。自从卢沟桥事变至今，已过去了六个年头，天天提心吊胆，在忧闷中过着苦难日子。虽还没有大祸临身，但小小的骚扰，三头两天总是不免。最难应付的，就是假借买画的名义，常来捣乱。我这个八十开外的老翁，哪有许多精力，同他们去作无谓周旋。万不得已，从癸未年起，我在大门上，贴了四个大字："停止

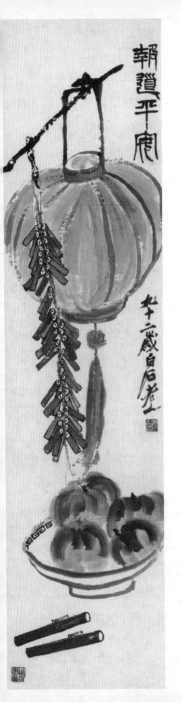

卖画。"从此以后，无论是南纸店经手，或朋友们介绍，一概谢绝不画。家乡方面的老朋友，知道我停止卖画，关心我的生活，来信问我近况。我回答他们一首诗，有句云："寿高不死羞为贼，不丑长安作饿殍。"我是宁可挨冻受饿，决不甘心去取媚那般人的。我心里正在愁闷难遣的时候，偏偏又遭了一场失意之事：十二月十二日，继室胡宝珠病故，年四十二岁。宝珠自十八岁进我家门，二十多年来，善事我的起居，寒暖饿饱，刻刻关怀。我作画之时，给我理纸磨墨，见得我的作品多了，也能指出我笔法的巧拙，市上冒我名的假画，一望就能辨出。我偶或有些小病，她衣不解带地昼夜在我身边，悉心侍候。春君在世时，对她很是看重，她也处处不忘礼节，所以妻妾之间，从未发生龃龉。我本想风烛之年，仗她护持，身后之事，亦必待她料理，不料她方中年竟先衰翁而去，怎不叫我洒尽老泪，犹难抑住悲怀哩！

民国三十三（甲申·一九四四），我八十四岁。我满怀积忿，无可发泄，只有在文字中，略吐不幸之气。前年朋友拿他所画的山水卷子，叫我题诗，我信笔写了一首七绝，说："对君斯册感当年，撞破金瓯国可怜。灯下再三挥泪看，中华无此整山川。"我这诗很有感慨。我虽停止卖画，但作画仍是天天并不间断，所作之画，分给儿女们保存。我画的《鸬鹚舟》，题诗道："大好江山破碎时，鸬鹚一饱别无知。渔人不识兴亡事，醉把扁舟系柳枝。"我题门生李苦禅画的《鸬鹚鸟》，写

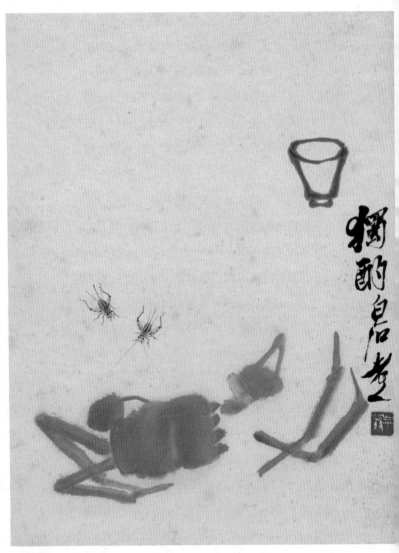

独酌 1948年

 日子无言，却刻画了所有变迁

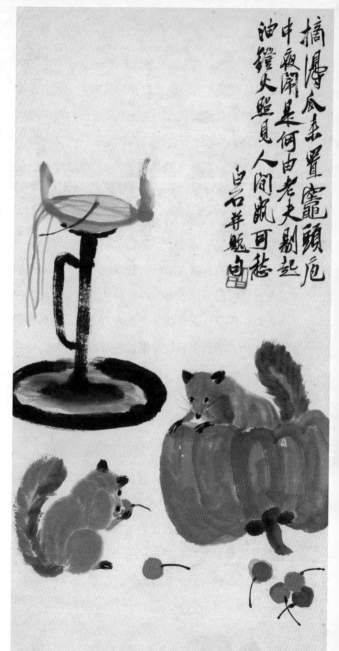

摘得瓜来置竈頭危
中夜開是何由老夫剔起
油鐙火照見人間鼠可憎

白石并題句

灯鼠瓜果图
1946年

过一段短文道："此食鱼鸟也，不食五谷鸹鹈之类。有时河涸江干，或有饿死者，渔人以肉饲其饿者，饿者不食。故旧有谚云：鸹鹈不食鸹鹈肉。"这是说汉奸们同鸹鹈一样的"一饱别无知"，但"鸹鹈不食鸹鹈肉"，并不自戕同类，汉奸们对之还有愧色哩。我题《群鼠图》诗："群鼠群鼠，何多如许！何闹如许！既啮我果，又剥我黍烛炸灯残天欲曙，严冬已换五更鼓。"又题画《螃蟹》诗："处处草泥乡，秆行到何方好！作岁见君多，今年见君少。"我见敌人的泥死何足惜，拼脚愈陷愈深，日暮途穷，就在眼前，所以拿老鼠和螃蟹来讽刺它的。有人劝我明哲保身，不必这样露骨地讽刺。我想：残年遭乱，着一老命，还有什么可怕的呢？六月七日，忽然接到艺术专科学校的通知，叫我去领配给煤。艺专本已升格为学院，沦陷后又降为专科学校。那时各学校的大权，都操在日籍顾问之手，各学校里，又都聘有日文教员，也是很有权威，人多侧目而视。我脱离艺校，已有七年，为什么凭空给我这份配给煤呢？其中必有原因，我立即把通知条退了回去，并附了一封信道："顷接艺术专科学校通知条，言配给门头沟煤事。白石非贵校之教职员，贵校之通知错矣。先生可查明作罢论为是。"煤当时，固然不买到，我齐白石又岂是没有骨头、爱贪小便宜的人，他们真是错看了人哪！朋友因我老年无人照料，介绍一位夏文珠女士来任看护，那是九月间事。

民国三十四年（乙酉·一九四五），我八十五岁。三月

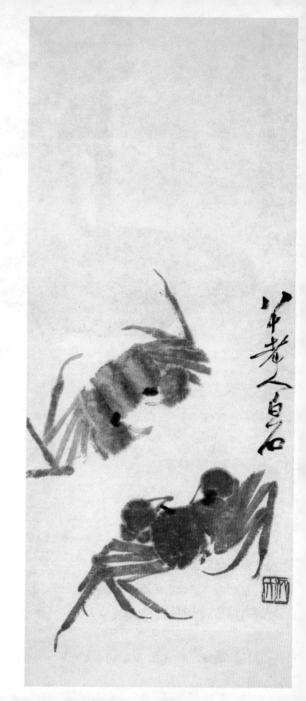

螃蟹

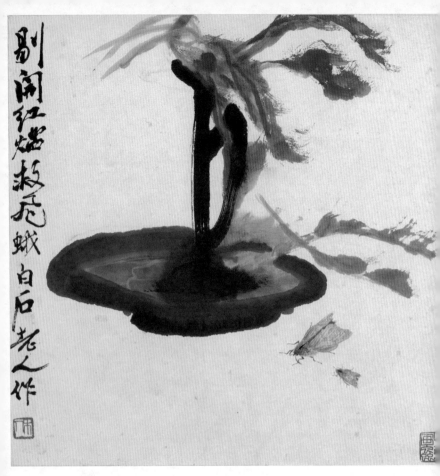

红烛飞蛾　约1945年

十一日，即阴历正月二十七日，我天明复睡，得了一梦：立在余霞峰借山馆的晒坪边，看见对面小路上有抬殡的过来，好像是要走到借山馆的后面去。殡后随着一口没有上盖的空棺，急急地走到殡前面，直向我家走来。我梦中自想，这是我的棺，

 日子无言，却刻画了所有变迁

为什么走得这样快？看来我是不久人世了。心里头一纳闷，就惊醒了。醒后，愈想愈觉离奇，就作了一副自挽联道："有天下画名，何若忠臣孝子；无人间恶相，不怕马面牛头。"

这不过无聊之极，聊以解嘲而已，到了八月十四日，传来莫大的喜讯：抗战胜利，日军无条件投降。我听了，胸中一口闷气，长长地松了出来，心里头顿时觉得舒畅多了。这一乐，乐得我一宵都没睡着，常言道，心花怒放，也许有点相像。十月十日是华北军区受降的日子，熬了八年的苦，受了八年罪，一朝拨开云雾，重见天日，北平城里，人人面有喜色。虽说不久内战又起，物价飞涨，兼之贪污风行，一团稀糟，人人又大失所望，但在那时，老百姓们确是振奋得很。那天，侯且斋、董秋崖、余倜等来看我，留他们在家小酌，我作了一首七言律诗，结联云："莫道长年亦多难，太平看到眼中来。"我和一般的人，一样的看法，以为太平日子，已经到来，谁知并不是真正的太平年月啊！

民国三十五年（丙戌·一九四六），我八十六岁。抗战结束，国土光复，我恢复了卖画刻印生涯，琉璃厂一带的南纸铺，把我的润格，照旧地挂了出来。我的第五子良已，在辅仁大学美术系读书学画，颇肯用功，平日看我作画，我指点笔法，也能专心领会，近来的作品，人家都说青出于蓝，求他画的人，也很不少。十月，南京方面来人，请我南下一游，是坐飞机去的，我的第四子良迟和夏文珠同行。先到南京，中华

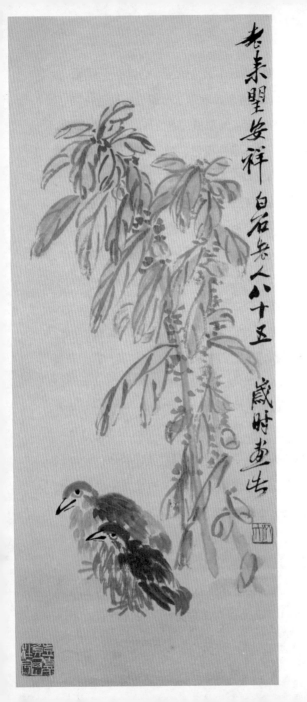

老来望安详

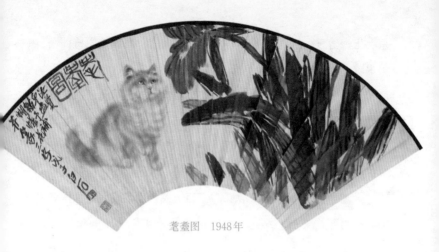

耄耋图　1948年

全国美术会举行了我的作品展览；后到上海，也举行了一次展览。我带去的二百多张画，全部卖出，回到北平，带回来的"法币"，一捆一捆的数目倒也大有可观，等到拿出去买东西，连十袋面粉都买不到，这玩笑开得多么大啊！我真悔此一行。十二月十九日，女儿良欢死了，年十九岁。良欢幼时，乖巧得很，刚满周岁，牙牙学语，我教她认字，居然识了不忘，所以乳名小乖。有了她妹妹良止，乳名小小乖，她就叫作大小乖了。可怜这个大小乖，自她母亲故去后，郁郁不乐，三年之间，时常闹些小病，日积月累，遂致不起。我既痛她短命，又想起了她的母亲，衰年伤心，洒了不少老泪。

民国三十六年（丁亥·一九四七），我八十七岁。三十七年（戊子·一九四八），我八十八岁。这两年，常有人劝我迁往南

京、上海等地，我想起前年有人从杭州来信，叫我去主持西湖美术院，我回答他一诗，句云："北房南屋少安居，何处清平著老夫？"我在胜利初期，一片欢欣的希望，早已烟消云散，还有什么心绪，去奔走天涯呢？那时，"法币"已到末路，几乎成了废纸，一个烧饼，卖十万圆，一个最次的小面包，卖二十万圆，吃一顿饭馆，总得千万圆以上，真是骇人听闻。接着改换了"金圆券"，一元折合"法币"三百万圆。刚出现时好像重病的人，打了吗啡针，缓过一口气，但一霎眼间，物价的涨风，一日千变，波动得大，崩溃得快，比了"法币"，更是有加无已。这种烂纸，信用既已扫地，人们纷纷抢购实物，票子到手，就立刻去换上东西，价钱贵贱，倒也并不计较，物价因之益发上跳。囤积倒把的人街头巷尾，触目皆是。他们异想天开，把我的画，也当作货物一样，囤积起来。拿着一堆废纸似的"金元券"订我的画件，一订就是几十张几百张。我案头积纸如山，看着不免心惊肉跳。朋友跟我开玩笑，说："看这样子，真是'生意兴隆通四海，财源茂盛达三江'了。"实则我耗了不少心血，费了不少腕力，换得的票子，有时一张画还买不到几个烧饼，望九之年，哪有许多精神，弄来许多废纸，欺骗自己呢？只得叹一口气，挂出"暂停收件"的告白了。

日子无言，却刻画了所有变迁

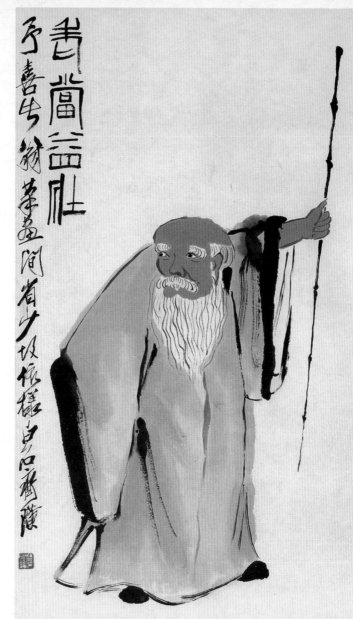

老当益壮
1941年